用生命歌唱

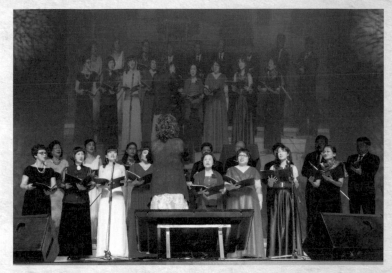

參與聯合藝術合唱團《經典雅韻》音樂會，2016年5月19日於中山堂中正廳

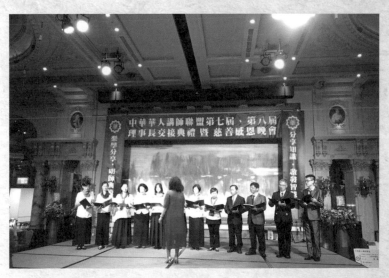

參與社會慈善活動義演，2017年於台北大直典華宴會廳

參與濟世功德會慈善活動義演，2017年於台北劍潭活動中心

合影於Mrs. Carol Rea老師家中，1992年於Calif. State Univ., Fresno

用生命歌唱

Maryland師生聯合音樂會後，1993年12月於BCC高中大禮堂

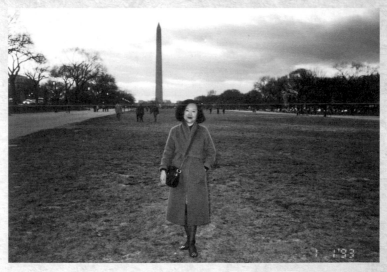

1993年初於Washington DC紀念碑前

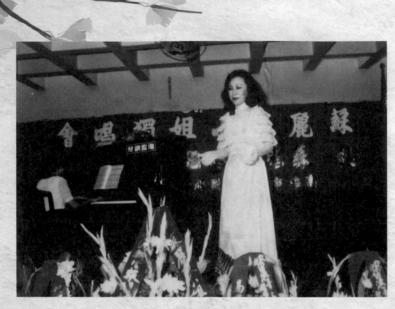

獨唱會，1977年於高雄市立社教館

寬柔華僑中學師生聯合音樂會，2003年於馬來西亞柔佛州府新山

用生命歌唱

同華僑慶雙十訪演，2001年於東京華僑中學大禮堂

1976年攝於香港大會堂（左二江樺老師，右二蘇麗文）

1980年受馬來西亞藝術學院邀演

2001年於北醫大訪問演唱

1988年攝於義大利蘇連多海岸

1990年訪翁綠萍老師，於L.A. Calif.家中合照

2002年訪黃友棣老師，於高雄家中合照

1993年Fairfax, VA於Dr. Brown家中合照

1993年與Muriel Hom, piano accompanist & voice coach，於Maryland家中合照

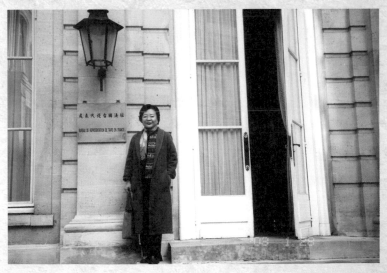

初訪法國巴黎，2004年於駐法代表處

參與社會慈善活動義演，1995年於台北中正紀念堂大廣場

參與社會慈善活動義演，1990年於L.A., Calif.市議會

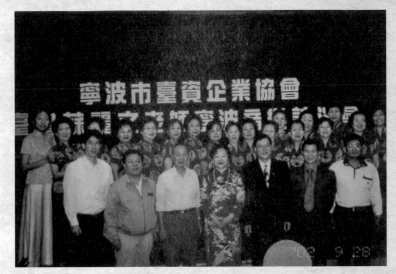

師生聯合訪演，2002年於寧波市

同華僑慶雙十訪演，2001年於東京華僑中學大禮堂

師生聯合慈善音樂會，2001年於員林佛光山講堂

師生聯合音樂會，1999年於彰化市金豐企業禮堂

藝術饗宴師生聯合音樂會，1999年於大安區公所大禮堂

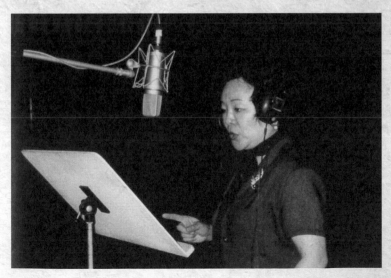

錄影棚錄製歌唱專輯時一景，2000年於上海影片廠

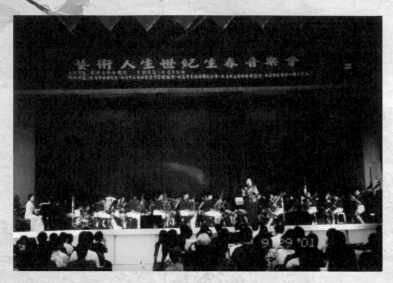

師生聯合慈善音樂會，2001年於新店市馬公友誼公園活動中心禮堂

參與音樂活動

參與社會慈善活動義演

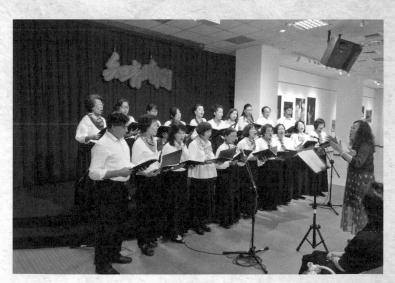

參與音樂活動

蘇麗文老師畫作

蘇麗文老師畫作

Sing for Life

用生命歌唱

留美聲樂家蘇麗文淬鍊 *46* 年的音樂美學

目錄

目
錄

用生命歌唱

蘇麗文老師畫作

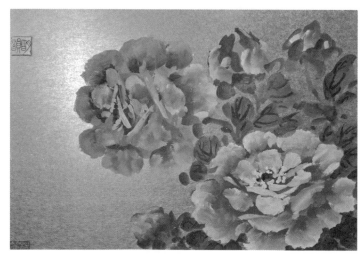

蘇麗文老師畫作

自序

隨著科技與經濟上的發展，國人自過去傳統娛樂方面的需求亦跟著多樣及精緻化了起來。其中又以歌唱KTV的流行，上至元首下至平民販夫走卒，亦多能在種種歡慶場合裡來上幾首，自娛娛人一番。暫不論歌唱的品味及歌藝，在這現代人民生活步伐迅速的工商業社會裡，受歡迎的程度以及不同場合交往的需要，是不可言喻。

究其根本之所在，不外乎：

● **經濟富裕及產品伴唱機的實惠。**憶起一九
○年初期，也是自美國進修返國之時，可供歡唱聚
會的場所，可說是如雨後春筍般的發展開來，近年
來家庭式電影院配有完整音效卡拉OK設施亦處處
可見。

● **音樂是生活的語言，是生命的養分。**經由音
樂，我們可以補充身體的能量，舒緩平日遭受的壓
力與痛苦。藉由歌唱的方式，撫慰我們的心靈。

● **我們的身體，正是上天賜予最好的樂器。**最
能傳真、也最能傳神，隨身攜帶，隨處可用。

● **唱歌無限。**不分貧、富、貴、賤，也沒有年
齡的限制，更沒有所謂「天賦」的問題。高水平的
表現亦只要訓練得宜，學習得法，唱歌是經得起沉

澱的，我們的歌唱也會越來越好。得宜、得法是要經過聲樂家的正確指導及長時薰習方能成就。

　　一些初學或長年累月跟隨他人哼唱的學生常如是說：「老師，您聲音好，又學聲樂，當然輕鬆，隨便唱都很好聽。哪像我們，扯著喉嚨唱，高音唱不上去、低音壓不下來⋯⋯。」

　　其實不盡然，只要用對方法，每個人都可以發揮自己嗓音的特色，唱得比現在更好。成年人唱歌，不要給自己太大壓力，我們既不是要考大學音樂系聲樂組，也不是要當「票房歌星」，只是希望透過歌聲，很自然地表達我們的喜、怒、哀、樂與思想情感。

　　高興時，唱唱輕快的旋律；悲傷時，也能哼哼心底的哀愁。若心想成就一般流行歌星們的「唱歌」能耐，其實也不難，一年半載就能達成。除此

之外，實際的演練則要看老師的指引了。

藉由本書的發行，希望自己的學習經歷及教學上種種見聞，能夠帶給所有有緣的朋友們，生活智慧及音樂歌唱上都有所提升與圓滿。讓歌唱能伴隨著我們在人生中的每一刻。

About the Author

Gloria Su, Soprano （蘇麗文‧女高音）

Gloria L.W.Su, a native of Kaohsiung, Taiwan R.O.C., studied/completed her music education at Tsing-Hwa College in Hong Kong. During the period of her study, she had a chance of doing her practical training in a private high school, showed her talent for vocal music and had numerous times of performances on special occasions-school events, activities and the like.

After her study in Tsing Hwa, Gloria in 1977 flew to Tokyo for a full year of her advanced voice

study in Japan. While in Tokyo, she was very often invited to perform in all kinds of gatherings/ceremonies held by Overseas Chinese School, communities and organizations.

Italy is a nation where music/voice lovers/learners from all parts of the world would love to be there and taste the pleasant musical atmosphere of this particular country. In 1988, Gloria Su visited, had a chance to meet prof. Anna Santucci (voice instructor) and learnt a lot from her at that time.

Travelling, music and learning something new are the things she loves most. In 1989, Gloria moved to Fresno, Calif. with her family, studied further at C.S.U.F. and Fairfax at George Mason Univ. in Virginia respectively under Dr. Brown about voice and took many other musical education related courses at school.

用生命歌唱

Now in Taipei after 5 years of staying in the States, Gloria, a person of many gifts, is always teaching piano, voice, conducting choruses, judging at singing contests and sharing her musical voice, friendliness with people everywhere.

Gloria Tsao

蘇麗文老師畫作

蘇麗文老師畫作

Chapter

1

♪

「歌唱」對人生的幫助

聲音是一種能量的傳達，
歌唱是一種身體健康的藝術運動。

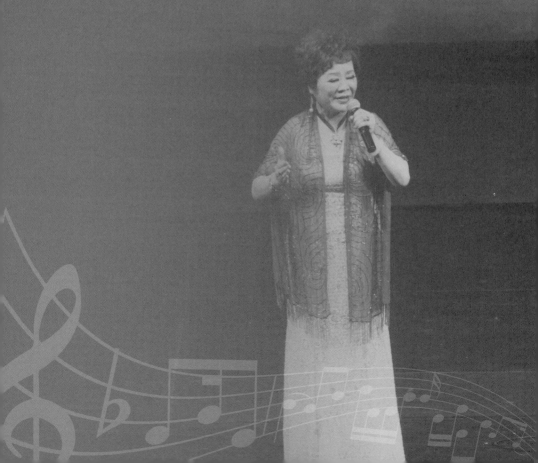

呈現聲音藝術，
可以自我陶冶

聲音是一種能量的傳達，歌唱是一種保持身體健康的藝術運動。

歌唱是與心靈最貼近的藝術，不僅能激發大腦潛能，也是心靈富足的關鍵。良好的音樂教育，能訓練勤奮、嚴謹、專注、細膩，以及現代人最缺乏的「熱情」。

就像雕刻、繪畫與書法是以視覺的美感陶冶身心；聆聽音樂或歌唱，則是以聽覺的美感陶冶心靈。

我的世界有歌

　　尼采曾說：「沒有音樂，生命是沒有價值的。」而我說：「喜歡一首歌，是因為歌裡有自己的故事。」

　　我與唱歌結下不解之緣，追究起因緣，應是來自我的家庭。我的父親在我很小的時候就過世了，受過高等教育的母親為了生計奔波，備嘗艱辛。因此，我並未擁有一般小孩所能享有的快樂童年。

　　雖然艱困的環境讓自己比同齡孩子更加懂事，也磨鍊出堅強獨立的個性，可在那個不懂得什麼叫做「壓力」及「傾吐憂愁」的年代，一台小小的破

收音機，是我舒解身心最佳的良伴。

在一九六〇年代，台灣民間最主要的娛樂方式就是收聽廣播節目了。每晚睡覺前，我總會打開還帶有「沙沙」聲波的收音機，聽著一首首的國台語歌曲從收音機裡流淌出來，覺得每一首歌曲都宛如天籟般的動聽，而我也總是在一種幸福的氛圍裡進入甜甜的夢鄉。

當時年紀小，一直無法明白為什麼這些歌曲能帶給我喜悅與滿足，直到後來在學習音樂的過程中，才知道音樂有著很不可思議的力量，它帶給人們的，不僅僅是藝術上的價值，對於身、心、靈各方面，都有很大的幫助。

就如同希臘哲學家柏拉圖所說：「節奏和歌聲比什麼都更能深入人的心靈，比什麼都扣人心弦。人們也都知道，當我們的耳朵感受音樂旋律時，我們的精神就會起變化。」

　　科學家達爾文也曾說過：「要是我能重新安排我的生活，我必規定自己讀一些詩篇，聽相當數量的音樂。因為用這種方式能使正在衰退的腦子增強活力。如果對詩篇和音樂缺乏感情，就等於喪失幸福。」

最專一的音符靈魂

　　使用音樂來振奮情緒、表現快樂、怡情養性、教化社會，是人類自古代不論東、西方即有的行為。在西方的古希臘時代，學者就發現了音樂通過其音調，能夠影響人的情緒，對人的身心具有顯著的調節作用。

　　自十八世紀起，許多醫療人員把音樂應用在輔助治療各種生、心理疾病上，增進某些能力及生長發育等。英國劍橋大學口腔治療室，曾經用音樂取代麻醉劑，為兩百位牙病患者成功地進行了手術，奠定「音樂能夠治療身心疾病」的基礎，之後許多

醫療和研究機構，也成立「音樂治療組織」，對「音樂療法」進行有系統的研究。

而東方早在遠古時代，也同樣意識到音樂的重要。《漢書‧禮樂志》裡便記載：「安上治民，莫善於禮；易風移俗，莫善於樂」，也有「天有五音，人有五臟；天有六律，人有六腑」之說。

所以黃帝懂得運用鼓樂，擊敗蚩尤大軍；劉邦也以四面楚歌，戰勝了項羽；楚國的太子久居深宮，得了神經衰弱症，太醫便是以樂曲配合針石之術，治好了他的病。而近代日本東京藝術大學的「音樂療法研究會」，也曾有以優美動聽的古典樂曲，為求治者治病成功的案例。

音樂之所以能夠起到治療心身疾病的作用，主要是因為它能反映和振奮人的精神，而且不同節奏、旋律、音調、音色等，對人們的身心靈可產生不同的影響。

　　舉個最簡單的例子，當我們欣賞電影或電視劇時，一定都有這樣的經驗：隨著劇情的高低起伏，不論喜悅、哀傷、緊張等，都會因為搭配的主題歌曲響起，讓看戲的我們情緒更加高漲，這就是因為歌曲有著絕對引導人們情緒的能力。

　　相對的，運用得當，它也就能成為人們精神、情緒的最佳調節劑。因此只要經常聽聽音樂、唱唱歌，潛移默化中必能達到自我心性的陶冶。

　　不過音樂、歌曲的種類繁多，且研究也發現，並不是所有的音樂都能夠對身心健康起到正面作用，若要以音樂陶冶心性，那麼在歌曲的挑選上就要做一些選擇。例如：和諧優美的古典音樂、交響曲、協奏曲、小夜曲、浪漫曲，或者帶有民族色彩的民族音樂，如二胡、琵琶、笛子等，較能達到此效果。

　　其次，都說學音樂的孩子不會變壞，無庸置疑

的，音樂更可成為父母的得力助手。在家庭教育中，善用音樂絕對可以影響孩子們的心理環境及行為舉止，以聽覺的美感來陶冶心靈。

　　不同的音樂能給人帶來不同的感受，進而改變人的心靈行為狀態，所以何不經常在生活中哼唱或聆聽適合的歌曲，久而久之形成一種習慣、一種性格，讓自己的心性永遠保持正念正向。

歌曲有益於更好地學習語言

　　歌曲好比是一台真實且自然的語言輸入機，適合各種不同程度的學生，透過唱歌學習語言的發音，達到一舉兩得的功能。

　　還記得在港劇風靡台灣的那個年代，常常可以聽見周遭的朋友們高歌一曲《上海灘》或《小李飛刀》。幾年前，韓國偶像團體紅遍全世界時，連金髮外國人都可以用標準的韓文表演一首完整的韓流歌曲，當時媒體大讚韓國人行銷偶像團體的能力獨特又精準，殊不知，真正的關鍵是取決於那些歌曲的魅力。

在我的教唱生涯中，每當要教導學生唱外國歌曲時，也會有學生很擔心地詢問：「老師，我不會講這個語言，要怎麼唱好這首歌曲呢？」其實這是成人們先入為主的觀念，總覺得唱歌前一定要先會講該國語言，才能學唱。

但反觀幼兒們的學習世界，就沒有這麼多的條件，各國的歌曲只要反覆給他們聽幾次，就能朗朗上口，這其中的差別很耐人尋味。

很多語言學家一直在研究到底是先有語言，還是先有音樂（歌唱）？迄今還沒有一個明確的答案。有一些理論是支持先有語言，但也有另一些理論認為是先有音樂，還有一些理論是認為兩者是一起進化的。

其實不論是哪一種理論，學音樂有助口語的認知、接收、交談是無庸置疑的。因為在學音樂的過程中，最重要的訓練就是對聲音的敏銳度。

　　無論是學習唱歌或樂器，都要訓練得很精準，如何聽清楚音高、強弱、節拍等，而且除了聽自己發出的樂聲外，還要聽其他聲部、伴奏所發出的樂聲。

　　所以，固定學習音樂一年以上的人，分析他們的大腦對聲音分辨的能力，都明顯有強化的現象，這和學習語言是大有關係的。當我們聽到任何語言時，定是先解析聲音，才能轉化為其中的意義。

　　此外，語言和音樂之間有非常多的相似之處，語言與唱歌一樣也是有音高、強弱、節奏與韻律的。所以如果從嬰幼兒時期就接觸音樂，不僅有助於培養樂感，甚至還能激發孩子在語言學習上的潛能。

唱歌能找回語言的獨特魅力

　　每個人在學會說話之前，都是以模仿大人講母語的節奏和音樂結構來學習語言的。大多數人都能記得小時候學過的歌曲和童謠，就是最好的證明。

　　歌曲是以不斷重複的樂曲及歌詞模式，幫助我們很有效地記住一些詞彙和表述。經過唱歌，無形中認識許多新的詞彙，並且試著將這些詞彙聯繫起來。

　　所以當一個孩子的聽覺受過音樂的訓練，便可以清晰、精準地分辨聲音細微的變化，相對地，就能更容易地掌握語言的細節，久而久之，孩子的語

言能力，就會學得比同儕更快、更正確。

　　醫學上也有文獻指出，語言是使用左腦思維，音樂是使用右腦思維，所以唱歌時是左右腦同時應用。因此我們會發現，會講多種語言的人，常常有著非凡的音樂能力。

　　同樣的，音樂人憑藉其卓越的音感知和模仿能力，學習外語也更加輕鬆。且聽音樂及唱歌的同時，是要跟著歌詞、旋律、節奏走，需要運用到大腦的兩側，無形中擴展左右腦的能力，讓左右腦平衡發展，可以提高思辨能力。

唱歌能使說話變得好聽動人

　　唱歌不僅能提升學習語言的能力，我們也發現，許多歌唱得好的人，他們不僅是歌聲好聽，就連說話時也是字正腔圓、好聽動人。這其中的奧妙，也是因為透過學習聲樂系統中，最主要的調整發聲及呼吸訓練，可以更懂得運用共鳴空間發聲及腹式呼吸法，便能使自己的聲音更加圓潤悅耳。

　　說話是一門藝術，在合適的場合使用合適的音調、音高、節奏說話，絕對會帶給人極悅耳愜意的感受，加深自己給他人的印象。所以不妨從練習唱歌開始，讓本來費嗓子說話的情形從此改善，讓自己的整體氣質更加優雅，更加有自信。

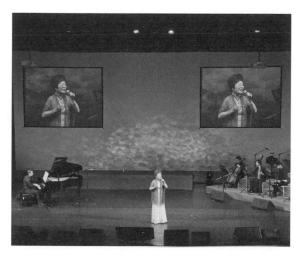

參與音樂會

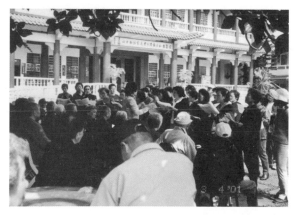

參與社會慈善活動義演──訪宜蘭仁愛之家

CHAPTER 1
「歌唱」對人生的幫助

蘇麗文老師畫作

蘇麗文老師畫作

Chapter

2

♪

成功不是偶然，背後的故事

老天給了我一副好嗓子，
成功唱出自己的理想天空。

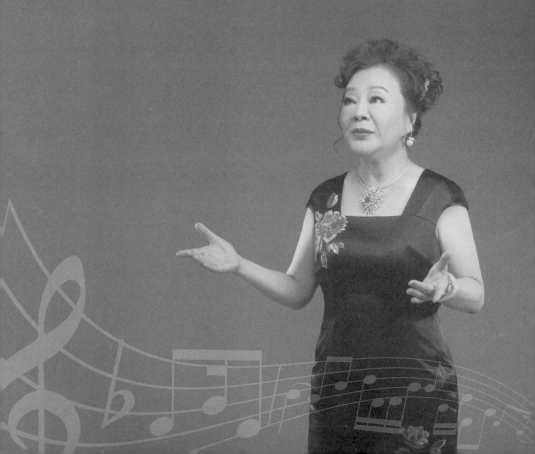

我與音樂的緣起

　　我的父親早年過世，受過高等教育的母親則必須為了生計奔波。因此，我並未擁有一般小孩所享有的快樂童年。但是，艱困的環境卻讓我比同齡孩子更加懂事，也磨練出堅強獨立的個性。就像海浪拍打嶙峋的岩岸，激發出滔天水花，顯得天地更壯闊，波濤更洶湧，精彩絕倫。

　　我從小心裡就一直浮現一個念頭：「我一定要成功。」我無時無刻不懷抱著全力以赴的精神，不管學業或在外面打零工，都力爭上游。

　　從小，在故鄉高雄的親友鄰居對於我的突出表

現，都紛紛稱讚說：「雖然妳只是一個小女生，卻比三個大男生還要能幹。」不時聽到親友這麼窩心的讚美聲，讓我更有自信，也更自愛，生怕自己稍一鬆懈，就會壞了父母的名聲。

我記憶中印象最深刻的是，從小就非常喜歡把自己打扮得乾乾淨淨的，也比別人更喜歡唱歌和表演。最特別的是，打從有記憶以來，我一直積極爭取上台表演的機會。

回顧民國六〇年代，台灣民間最主要的娛樂方式大概就是聽收音機的廣播節目了，尤其是廣播電台的國台語歌唱比賽。當時，台灣各地的電台，不管公營或民營，都經常舉辦各種歌唱比賽。

全台各地的聽眾每逢「某電台歌唱比賽大會」時，便群聚在收音機旁，全程收聽。尤其，歌唱比賽在盛夏時節的夜晚舉行時，熱愛歌唱的人往往會提前將收音機搬到屋簷下或大樹下，不必多說什

麼，很多街坊鄰居就會自動自發聚攏過來，你一言、我一語，扮演起義務裁判的角色。大夥兒的興致都很高，直到比賽結束，還意猶未盡地不斷評頭論足。

那時期的電台歌唱大會盛況，跟這幾年來大家守著電視機，觀看世界盃足球賽一樣，既轟動又刺激，那是一起走過六〇年代的許許多多台灣民眾的共同記憶。

我就讀國小六年級那一年，一次偶然的機會下聽到高雄鳳凰電台即將舉辦歌唱比賽的消息，便拿定主意，興沖沖獨自一個人跑去報了名。當時，報名比賽的人，好像還得繳附兩瓶電台廣告藥品的外包裝。

還記得，比賽當天，我自己一個人從家裡搭乘公共汽車輾轉趕到電台。看到不少盛裝打扮的參賽者，大部份都有親朋好友陪伴，我則單槍匹馬，壯

著膽子上台演唱。雖然最後沒有進入決賽，但是，
我的心情還是感到興奮莫名。

　　參加鳳凰電台的那次歌唱比賽之後，我默默告
訴自己：「今後，還要更加努力才行，絕不能放棄
自己的愛好。」

　　小時候，因為家裡的特殊情況，我早已習慣獨
來獨往的生活方式。所以，每次遇上不如意的事
情，便一個人到附近的廟宇拜拜，默默地祈求神明
庇護保佑。

　　逐漸懂事後，我有時也會請教鄉里受人敬重的
長輩：「人生最重要的事是什麼？」有一位長輩笑
容可掬地告訴我：「好好修心，做有意義的事。」
接受長輩的這番教導，我除了打從心底恭敬神明，
也經常自我激勵：「不能做壞事。」

　　初中畢業之後，我排除萬難，隻身北上台北念
書，半工半讀繼續學業。這時，我開始迷上鋼琴。

於是，利用打工辛苦賺來的錢，就近到山葉公司的
鋼琴班學習鋼琴。

　　愛好音樂的我深深迷上了鋼琴，經常一個人跑
到鋼琴店觀看瀏覽，流連忘返，渴望擁有一台鋼琴
的眼神，早已引起老闆的注意。

　　當鋼琴店的老闆得知我非常想擁有一台鋼琴，
可是家裡沒有這筆預算時，便主動提出分期付款的
優惠方式。於是，我擁有了生平第一台鋼琴。

半工半讀，追尋音樂家之夢

　　時光飛逝，我在台北的學業告一段落。在愛護我的長輩安排之下，我揮別了生於斯長於斯的故鄉，背著簡單的行囊，獨自搭機前往當時已有東方明珠之稱的香港，繼續追尋當一位音樂家的美夢。

　　當年，想要出國念書可不是一件容易的事。所謂「不容易」，一方面是指經濟因素，很多留學生並非出身富豪之家，在財力不足的情形下，大都以半工半讀的方式度過留學生活，男的在餐廳打工端盤子，女的則當保母或店員，所以，出國留學並不是一般人所想像的那般容易。

　　另一方面，當時台灣的民風還是相當保守，對於女孩子遠離家鄉出國念書，家人總是無法放心。因此，當時女生留學的人數遠比男生少。

　　上進心強烈的我到了香港之後，更不敢怠慢偷懶，一心想著更上一層樓，有一天能出人頭地。我好勝，滿腦子都盤旋著如何成為一位傑出音樂家的念頭。

　　就在出國留學之前的那一、兩年，我早已想清楚以後想走的路，所以預先做了一些準備，先自修學習廣東話。我拿出一些半工半讀賺來的零用錢，買了好幾卷廣東話錄音帶，不間斷地勤奮自學，一面反覆聽錄音帶，一面跟著學習說。所以，還沒到香港之前，我已經靠著過人的毅力與語言天分，自修學會了廣東話。

遇見恩師周書紳教授

　　透過關愛我的長輩的安排，我以獲得香港某公司聘用的名義，辦妥了進入香港的手續。

　　到了香港，我很快便找到了一心想求見的音樂界聞人周書紳教授。走進位於銅鑼灣附近的周書紳教授的家裡，周教授開門見山問道：「到香港來，妳希望做什麼？」

　　初生之犢不畏虎，我畢恭畢敬地回答：「我很喜歡音樂，希望成為很好的鋼琴家。」

　　周書紳教授一聽，馬上回應：「喔！妳這個孩子很有理想喔！」

於是，這位出身四川、畢業於上海音專，留學法國的周教授便要求我先試彈一段鋼琴。一曲彈完了，周教授直率地跟我說：「妳理想高遠，但以目前的情況，要成為很好的鋼琴家，並不如妳所想像的那般容易。」

接著，周書紳教授又要我唱一首歌，我便開口唱了一段。周教授客觀地跟我分析：「如果妳往聲樂歌唱的方面去發展，應該會比較快。」同時，周教授推薦我去跟香港名聲樂家江樺老師練習歌唱。

原本夢想成為鋼琴家的我，非常尊重周書紳教授的建議。不久之後，我就開始跟著江樺老師和留法女聲樂家費明儀老師學習歌唱。

那時候，我一個星期去跟費老師學習一個小時的歌唱，剩下來的時間，便自己在家裡練習。在江樺和費明儀兩位老師的指導之下，我學習唱義大利民謠、藝術歌曲，以及英語的熱門音樂。

　　這段期間，除了唱歌，我也積極準備進入香港清華音樂學院深造。經過半年的努力和調適，終於如願以償。

　　二十一歲那年，我順利地進入清華音樂學院。在清華學院學習音樂的日子裡，除了學習鋼琴、歌唱等主修課程，我也研讀不少文學、藝術方面的資料和書籍。

　　在這段清華學院的珍貴學習歲月裡，我遇上非常照顧學生的周文珊老師。執教聲樂理論的周文珊老師對待同學非常有愛心，一直將學生視同自己的子女，經常邀請學生到家裡烤肉聊天。

　　周文珊老師不只學有專精，擁有精湛的音樂專業知識，文筆也非常流暢優美，經常在報章上發表音樂方面的相關文章，是一位上台能教、提筆能寫的音樂教授。

　　這位留學義大利的聲樂老師經常鼓勵年輕的學

生們：「學音樂的人，要多看一些音樂雜誌，對於音樂家的背景也要多去深入了解。」

　　周文珊老師時常跟我們這群天真又年輕的愛樂新秀分享學習音樂的喜悅，並勉勵我們：「希望成為音樂家的基本條件是聲音、音樂的天賦，以及對音樂和歌詞內容的深切體悟。」她也深深期待學習音樂的人，時時保持一顆謙遜上進的心，不斷自我充實，累積音樂與歌唱的實力。

異鄉的溫暖

　　回憶起當年，我彷彿又走回清華音樂學院的校
園。我記得，當時都會特別留意學校裡裡外外所舉
辦的各種活動，遇上校慶或重要慶典快到了，我都
會主動打聽是否有可以上台表演的機會。聽到有校
外的義演活動時，我也會積極爭取參加公益表演的
上台機會。

　　套用現代的話來說，那時候我好比是一個女強
人似的，一直以成為優秀音樂家自許。我總是覺
得有一股追求成功的動力，不斷地推動著我向前
邁進。

　　我在清華音樂學院念書時，憑著早已練就的一口標準廣東話，在就學期間就已找到一份兼差的教職工作，利用課餘時間到香港一所私立高中當音樂老師。

　　旅居香港期間，出租房子給我的房東正巧也姓蘇。也許基於同姓本家的情誼，房東對我積極好學的學習態度，讚賞有加。

　　房東經常看到我獨自一個人關在房間裡努力練唱、讀譜、看書，因此，常常鼓勵我：「妳很難不成功。」除了貼心的讚美之詞，房東還充滿無限期待。這些期待也不斷提振我的上進精神，絲毫不敢自滿。這位房東有時也會請我一起跟他們家人外出「飲茶」，領略香港人的家居休閒活動。

　　事隔四十多年，我仍感到無限感恩。幸好蘇姓房東為人很好，住在他們家裡，管吃管住，把我當作自家人一樣。所以，我可以心無旁騖地將全部精

神投入最喜歡的音樂課程。

　　想起當年飛到香港求學，雖然生活確實過得非常清苦，但是當時並不以為苦。那時偶爾也收到台灣友人寄來的慰問信，其中有一位熱愛文藝的朋友，在信中特別跟我提起：「非常佩服妳隻身到香港深造的毅力和勇氣，以及不怕孤寂的痛苦煎熬。」

　　當年，這位朋友的來信給我很大的鼓舞。而當年那份天不怕地不怕的傻勁，現在想起來，自己也覺得有點不可思議。或許那是一心只想著成功的動力吧！

才華橫溢音樂人

對於當年周書紳教授引導我走入聲樂的領域，至今仍感念在懷。周教授在法國國家音樂學院就讀時主修鋼琴，追隨名師Benvenutti，又跟從Roger Max教授學習音樂教授法，一九五九年榮獲一等獎。他在留學期間曾經利用學習的空檔，暢遊英國倫敦、波蘭華沙、蘇聯莫斯科等享譽歐洲的音樂城市。

周教授返國之後，從一九四八年起便開始投身音樂教育工作，任職過廣州市立藝專、中國聖樂學院，後來更出任香港清華學院音樂系系主任。

　　當年，周教授在香港音樂界非常活躍，除了學院的教學活動，課餘也勤快創作歌曲，所作的抒情歌曲音韻清晰，容易上口，頗富盛名。

　　周教授最意氣風發之時，曾經和伍博就、許健吾、周文珊、施金波、周少石等人組成「新音樂學會」，大力推廣音樂。新音樂學會的宗旨，開宗明義便指出：「本會為一不牟利社團，志在聯絡會員感情，開闢音樂新環境，研究音樂，鼓勵創作，主辦音樂會、講座及音樂刊物。」

　　周書紳教授在香港熱中推廣中國音樂文化的聲名遠播，因此，也甚受台灣文化大學創辦人張其昀博士的讚賞，並獲該校頒發「中華學術院院士」的頭銜。

　　周書紳教授曾經說：「作曲是我個人的興趣，詩人們的感情豐富，文字巧妙，使得作曲者為之羨慕不已，而我的歌曲又好比不定形的日記，聽此曲，

憶彼境，所以，每支曲子都有它心靈的顯影。」

　　周教授曾經出版兩集歌曲，一是《望海集》，
所收錄者都是獨唱曲。另一則是《銘波集》，屬於
合唱歌曲。周書紳創作的藝術抒情歌曲獨具一格，
甚受世人重視。以《圓山夢》一曲為例，可見其不
凡的音樂創作功力，歌詞如下：

圓山上美景如畫，畫中有你我和他；
山腰間細雨綿綿，淋透了我的心絃。
是何處傳來歌聲？唱動我隱心創痕。
山路上泥濘未乾，山上的遊人已散。
難忘那嬌巧微笑，我將它編成曲調。
到他日樹老珠黃，憶圓山細雨惆悵！
記取這美麗曲調，它便是你的微笑。

慷慨解囊助恩師

　　但是，多才多藝的周書紳教授婚姻之路卻走得曲折不堪。據說，第一任太太有不良興趣，在外面積欠了不少債務，經常有人上門來要債，帶給周教授無限困擾。最後，在萬般無奈之下，他出面幫內人還清大筆債務，結束這段不幸的婚姻。

　　就在周書紳教授四處張羅金錢，處理債務之際，我得知周老師的財務陷入困境，便毫不猶豫地從自己的銀行帳戶內提出幾年來累積的部分儲蓄，親自交給周教授，幫助他解決燃眉之急，也略盡弟子情誼。

　　當周教授從這位來自台灣的女弟子手中，收到這筆雪中送炭的金錢時，他感動莫名，並對我殷殷致謝：「教了這麼多學生，沒有一位像妳這麼體貼，甘願慷慨解囊，幫助老師。」話一說完，周教授的眼眶早已紅了半圈，久久無語。

　　事實上，我隻身在香港時，一直都過著縮衣節食的苦日子，並沒有多餘的閒錢可供揮霍。巧的是，善於理財的我，當時正好從買賣黃金上小賺了一筆差價。因此，當我聽到周書紳教授需錢孔急時，便二話不說幫教授的忙，以回饋周教授多年來對我的提攜之恩。

　　年輕時，我的求知欲非常強烈，除了上清華學院研修音樂，也攻讀工商課程，還利用時間學習一些實用性的專門課程，不斷地充實自己，對自己的知識投資一點也不猶豫。

　　由於打算日後從事音樂工作，所以我在香港求

學時，就特地撥出時間參加一所禮儀學校的模特兒
訓練課程。在這項為期六個月的訓練課程中，我學
習了化妝、表演、攝影造型、時裝知識。這些訓練
課程在我日後的歌唱教學工作上，產生了巨大的
影響。

返國後，我每次上台教書或是演唱時，身上的
穿著絕不隨隨便便，而是很有層次感，顏色也相當
搭配，將我獨特的個人丰采展露無遺。

總之，當時的香港由於處在特殊的國際政治與
經濟情勢的年代，成為東方文化與西方文化的交會
點。香港又是一個國際化港口，各國豪商巨賈群聚
於此，所以處處顯得比當時的台灣更進步，更貼近
國際化潮流。受到這種開放思想的薰陶，我的思想
和穿著也深受影響。

用生命歌唱

香港學成歸來有緣遇見陳上師

　　民國六十八年（一九七九年），我帶著滿腔熱
情回到台灣，準備在音樂和歌唱方面一展長才。但
是不久之後，我便發現，台灣的音樂市場實在小得
可憐，全台灣的合唱團體屈指可數，學鋼琴的人口
少之又少。至於發表演唱的機會與場地，更是非常
有限。整個社會的音樂環境，簡直可以用近乎「荒
蕪」形容。

　　在這麼艱苦的音樂環境之下，我還是傾盡全力
為自己尋找出路，平時，我教一些對音樂非常有興
趣的學生練鋼琴；有時遇上愛惜音樂長才的長輩，

可以爭取到一些參加演唱的機會。

　　但是，當時想要在台灣開拓音樂市場的路，實在非常曲折，心中難免覺得不很踏實，心情總是起起伏伏。

　　就在不知何去何從之際，有一天，我應邀去一位報社社長家裡作客，發現坐在旁邊的一位田姓友人，看來總是心定如恆，我感到非常好奇，何以對方總是一派氣定神閒的模樣。

　　於是，我乘機跟田小姐聊起與宗教信仰相關的一些問題。這位田小姐跟我說：「我們的師父並不贊成到處求神明拜拜的行為。」

　　我隨之追問道：「看妳的心情總是非常平靜穩定，妳是怎麼辦到的呢？」

　　田小姐很爽快地回答：「我跟我師父學佛修行呀！」

　　我又乘機追問：「請教妳的師父叫什麼大名，

住在哪裡？」

　　田小姐遲疑了一下，回答說：「我的師父是陳上師。但是，現在已經不收學生了。目前住在中壢的鄉下。」

　　我謝了她，說道：「沒關係。我會找個時間去請教妳的上師。」

　　原來，這位上師就是修行密宗極有成就的陳上師。

　　陳上師出身於浙江奉化的一個富貴人家，先總統蔣介石早期尚未成名之前，與陳家過從甚密，和陳上師的兄長時有往來。後來，蔣介石率領國民革命軍北伐成功之後，成為中華民國實力派的軍政要員，和陳家仍然保持著良好的情誼。

　　當年，國共鬥爭日趨激烈，國民黨的軍隊兵敗如山倒，山河變色，國民政府遂轉進台灣，陳上師也跟著國民政府渡海來台。由於陳家兄長過去與蔣

家關係緊密，所以，陳上師在台灣也深受庇蔭，受
到蔣總統的眷顧。

陳上師曾在土地銀行南港分行擔任顧問之職。
可是，畢竟是佛門中人，在他的心中，時時刻刻不
曾忘了當年同門師兄黃念祖的殷切寄盼，要他來台
灣傳法的託付。

黃念祖何許人也？黃念祖的舅舅就是梅光羲，
而梅光羲早年正是進入中國佛教復興之父楊文會所
創辦的祇洹精舍佛學院的第一期學員。當年同期的
學員共有二十四人，其中僧俗各半，後來在佛教界
大放異彩的有太虛法師、歐陽竟無等人。

黃念祖年輕時亦深受梅光羲學佛的影響，潛心
佛法，佛學素養自不在話下。而陳上師與黃念祖既
是師出同門，所以，陳上師的佛學根基亦非等閒之
輩。

人生很苦，修行最好

　　民國七〇年代，陳上師眼見機緣成熟，於是從土地銀行退休，開始弘法，並擔任台灣大學晨曦社的佛學指導老師，專心指導學生學佛。

　　陳上師學養俱佳，功境非凡，聞名前來求教的學生不斷增加，以致家裡經常人滿為患，座無虛席。陳上師為了因應方便經常進出的學生修法過夜，也為了節省開銷和擴大空間，於是搬出台北到中壢的鄉下定居。

　　或許因緣成熟了，我躬逢其盛，就在陳上師遷居中壢不久，剛好聽到好友田小姐談到上師的弘法

事蹟。

　不久，求法心切的我獨自從台北專程搭車到中壢，好不容易，終於在中壢鄉下找到陳上師潛修的精舍。

　陳上師看到我誠心來訪，開口問道：「妳為什麼想來學佛？」我深深感於從香港返回台灣之後，音樂事業發展未如預期那樣的順遂，因此，意在言外地感嘆道：「人生很苦呀！」

　陳上師順著我的話說道：「是呀，人生是很苦。有錢苦，沒錢也苦，但是，修行最好。」

　我聽到陳上師提出「修行最好」的話語，心頭為之一震，心情似乎一下變得豁然開朗了。

　一時之間，從香港返台以來的一切不如意，彷彿一掃而空。我不再那麼在意世俗的得失了。

　雖然只是短暫的請益，但陳上師懇切的言行身教，卻一直影響著我的後半輩子。

　　陳上師住世時，在我面臨關鍵問題而猶豫不決時，總是會趨前請示師父開導斷疑。而師父往生之後，我也常常憶起師父的教誨，無形中帶給我奮鬥不懈的精神力量。

一度想改學中醫和針灸

　　我曾經在教歌唱與鋼琴的空檔之餘，積極展開學習中醫的行動。我不只到專門輔導檢考中醫師的補習班上課，還同時跟著幾位中醫師學習針灸。

　　用心學習中醫針灸之際，我也反覆咀嚼陳上師的殷殷教誨。我在心裡默想：「師父要我好好修行，中醫學成之後可以幫助病人解除身體的病痛，這也是一種修行吧！無論如何，多學習一些與身心靈有關的知識，絕對有助於未來的工作。」

　　這段期間，我曾經在一位吳姓中醫界聞人的診所實習針灸時，目睹了人生最嚴肅的生老病死的問

題。有一次，一位來自阿拉伯的男性老病患到吳中醫師診所來就醫。

明眼人一看，都知道這位年紀一大把的老人已經到了油盡燈枯的地步，病懨懨的，有氣無力，嘴巴不時冒出一些白沫，清也清不完。陪著這位病入膏肓的阿拉伯人來的，是年輕漂亮的姨太太，年紀跟他最小的兒子相去不遠。

初入社會不久的我看到這對來自阿拉伯的老少配夫妻，心中不免百感交集：「這位老先生顯然已經來日無多。這把年紀拖著這麼差的身體，錢那麼多又怎樣？這個老人家的病那麼嚴重了，而姨太太卻那麼年輕，這樣的人生又有什麼用？」

又有一次，一位在國內號稱國學大師級的人物也到吳中醫診所來求診。我聽到那位大師哀聲叫痛，聲音悽厲，面容憔悴，心中升起無限感慨：「人病了，什麼尊嚴都顧不得了，學問再好也是枉

然。」學習中醫和實習針灸的日子裡，我看見生命血淋淋的、脆弱的一面。所以，我當下告訴自己，要更珍惜自己的生命價值。

我一面學習中醫和針灸，一面兼收學生教授鋼琴和歌唱，日子就這樣一天過一天。但是，我畢竟無法忘情音樂。就算非常努力學習中醫，還是會留一半以上的時間給摯愛的音樂。

處在這樣的狀態，埋在我心中的糾葛與矛盾不斷累積，壓力越來越大，百思不得其解，不知如何解開眼前的困境。於是，我又請求陳上師指點迷津。陳上師直言：「妳還是專心從事音樂工作吧！」

還主動跟新婚不久的我說：「保持家庭和諧之道，一定要用心去包容。每個人都有自己的個性，也都有自己的成長過程，所以，一旦婚姻將兩個人綁在一起，一定需要一段時間來彼此適應。」

陳上師進一步表示：「婚姻生活之中，一定要

把事情先講清楚。增進夫妻情感的方法，就是凡事要多溝通，家計開銷公開，就不會不愉快。」

就在我處在選擇事業的十字路口時，我的先生也及時規勸：「雖然妳花了大半時間在學習中醫上，但是又放不下心愛的音樂和歌唱，長久這樣下來總不是辦法的。」

後來，我選擇聽從陳上師和先生的話，重新又走回音樂的路。

音樂一直是我的最愛，一九八八年，我在先生的積極鼓勵之下，又遠赴歐洲拜師學藝。這一年暑假，由先生伴行，我們遍訪了歐洲的音樂聖地。

途中，曾轉赴義大利翡冷翠，拜訪名聲樂家女高音山度奇（English Santucci），跟這位女高音學習聲樂，學得最精妙的發聲法，收穫豐碩。

我與山度奇相處日久，十分投緣。日後，這位義大利聲樂家女高音，在我的盛情邀約之下，曾來

　　台灣訪問，受到台灣愛樂者的熱忱歡迎。

　　　　路是人走出來的，我在音樂的道路上一直勇往

直前，相信總會撥雲見日，造福更多的愛樂者。

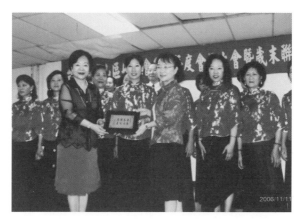

中山合唱團演唱，2006年於中山區婦女會年度聯歡會
（左一顧嘉蘭，左五前陳金鳳，左四後林家慶）

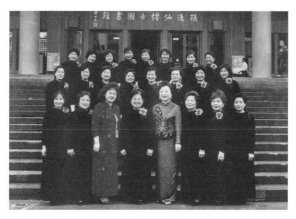

台北市工商婦女聯誼會合唱團聚會合照，2002年於台北
國父紀念館（左前四黃秀榕）

　　成功不是偶然，背後的故事

星雲大師與全家合照，1990年於 L.A. Calif. 西來寺

《經典雅韻》音樂會，2016年於台北中正堂中山廳

Chapter

3

歌唱之外的人生樂章

學習新知、

潛心修行、

觀察人情世態，

就是我成長的動力。

生活作息正常，天天備課

　　作為一位認真的音樂教唱老師，我對作息時間的安排一直相當重視，因為這樣才能長期保持充沛的體力，同時也可以將教唱和個人生活節奏安排得恰到好處。

　　我的作息時間相當固定正常，每天早上七點多鐘就醒來了，晚上十點鐘準時休息。每天一覺醒來，經過短暫梳理打點之後，通常都要讓自己先安靜半個小時。這半個小時內，我總是要先了解當天的預定行程，哪幾個地方有課要上。腦海裡記牢了當天上午與下午的工作行程。最重要的是，我很認

真的記下當天有哪一首是即將教唱的新歌，看譜練唱，把歌詞和旋律再溫習、背熟一點，以便收到最佳的教學效果。我除了專業的教唱工作之外，其餘時間大都用在進修和修行上。我平時就喜歡閱讀一些經典書籍，以及益智有趣的文章。遇有一段空檔的時間，我會去聆聽《金剛經》、《易經》之類的專題課程，不斷從佛教與中華文化的傳統經典中，汲取生活的養分。

我平日也非常熱心公益活動，經常參與扶輪社、獅子會、國際蘭馨會的活動。我與這些社團的會員之間有密切的聯繫交往。有時，我也應邀擔任這些社團成員歌唱比賽的決選評審。

教唱之餘，我也常常與社會大學的某些團體，一起拜訪新北市八里安養院。這幾年來，我幾乎每年都安排這個行程，因此，對於這所由天主教修女所負責的八里安養院留下深刻印象。

送愛心到安養院

　　八里安養院的修女們數十年如一日，細心照料老弱人家的情景，讓我無限感動。在那裡，有些阿公、阿婆，也許明年再去時，就不見人影了。心中充滿不捨，真是此情可待成追憶！

　　每次拜訪八里安養院回來，我總是感觸良多。我也會告訴自己，並與歌唱班的學員們分享：「我們一定要更珍惜自己的健康，更珍惜自己的生命。」

　　談到生命，我認為修行非常重要，修行很好的人甚至可以預知自己的死亡。據說當年廣欽老和尚即將圓寂的三個月之前，就事先預知了身邊的人

員，這就是一個好例子。所以，人不可以迷迷糊糊過一生。

　　辛苦教學之餘，我也經常隨機開導那些心結打不開的學員。我常告訴歌唱班的學員：「我們為人要心胸放大，所謂心包太虛，海闊天空，不要記恨。」

　　有時候危機就是轉機，應該抱持著「人生如戲」的輕鬆想法因應所有的遭遇。凡事盡力而為，萬一達不到目標，也無所謂，反正我已經努力過了。無常太多了，有時候來得令人措手不及。但是，只要一口氣還在，應當做的還是得認真去做。

　　掌握時機，好好發揮個人的能力。雖然我酷愛音樂，但是，凡人畢竟是凡人，有時候覺得對音樂感覺有點「累」的時候，我也會做一些其他事情，來調劑一下心情。

　　有時候，我會選擇獨處。人要耐得住寂寞，獨處讓我們對生命的感觸更加深刻。獨處時，我會看

一些文學書籍，從文學作品體悟可貴的人生哲學。

　　人的一生，心中一定要存有愛，沒有慈悲心引導的人生，那是很乏味空洞的；還要懂得布施。人不能自卑，自卑的人無法展現生命的熱能，也不會產生具有魅力的丰采。

　　我曾經走過不少辛酸日子，但我認為我是快樂的人，因為我有方向和目標。我從小就喜歡學習，因此，我常常會想「人生意義何在？」的問題，最後，我逐漸理出一個人活著的價值觀，那就是自我付出、一切隨緣、不與人對立、不貪圖名利。名與利總是隨著因緣而來而去的，所以不必太在意。

面對榮譽，以平常心看待

　　我看過也飽嘗無數的人間冷暖，因此，當我獲得外界對我的肯定時，譬如榮護國際佛光會頒發的獎章，心裡總是想著：「這也許是我的付出得到的成果。凡是一件事情能順順利利完成，一定是對大家都有益處的，如果只一味想著自己的利益，天底下就沒有一件事可以達成。」

　　我非常擅長生涯工作的規劃，從年輕時起，我早有定見，靠自己賺錢而不全靠另一半的財務支援。我早年在香港清華學院就讀時，曾經接受香港《生活雜誌》訪問，當時便已提出這樣的見解：

「女性的經濟獨立要靠自己來維護。」

計畫要分近期計畫、中期計畫和遠期計畫。雖然這中間多多少少會出現一些改變，但是，有了計畫在先，就比較不容易出現重大的變化。如果現在不做計畫，要如何預期未來呢？

樂於幫忙媒介姻緣

　　我的教唱生涯長達三十多年，交遊甚廣，認識的人形形色色，遍及各種行業。因此，有些學員或親友往往為了自己或朋友的子女婚事而就教於我，甚至，央請我幫忙介紹婚姻對象。

　　所謂君子有「成人之美」，我非常熱心，願意當個稱職的紅娘。但是，我並不隨隨便便地介紹，介紹之前都會先行了解雙方的家庭狀況和家世等等。雖然我並不主張雙方一定要門當戶對。可是，我也相當務實地認為，婚姻關係要維繫到白頭偕老，一定要做到既有愛情又有麵包。

　　所謂「貧賤夫妻百事哀」，因此，我會先考量到雙方是否有「實力」成婚，也就是說男女雙方都應該具有自行謀生的能力，才能夠論及婚嫁。

　　男女雙方的人品、個性與責任感是否相配，是很重要的考量標準。從男性的觀點，我認為「娶妻娶德」，因此，我非常重視女方的個性和氣質，而不一定看重美麗的臉蛋。從女性的觀點，我則勸告女方要重視這個男人是不是有責任心、是不是為人踏實，別為甜言蜜語所惑。

　　此外，我也重視男女雙方的年齡差距。雖說愛情沒有國籍和年齡的限制，但是，年齡差距過於懸殊的夫妻，總會有一股無形的壓力存在，社會通常會給予異樣的眼神。因此，我認為寧可不要冒這個風險，應該選一位可以和自己一起長久走上人生之路的伴侶。

閒逛市場看人間世情

忙碌的教唱生活之餘，我最感興趣的事情之一就是閒逛傳統市場。台灣的傳統市場是一幅獨特的社會縮影。每逢選舉熱季一到，不管哪個政黨的候選人，都會往這裡鑽。有人潮就有選票，這是候選人的如意算盤，不管你是選總統的人或是最基層的村里長候選人，沒有人會笨到不去傳統市場拜票的。

不管是不是透過安排，總會有些好事者，笑臉開懷地拿起攤位前面的鳳梨、白蘿蔔權充吉祥禮物，對自己喜歡的候選人大表殷勤，施者、受者無

不興奮。熱鬧的場景在市場的角落不斷發生。

　　不過，我逛傳統市場，可不是來拜票的。我到市場閒逛，只是單純的觀察。簡單來說，就是感受一下人生百態的體驗。我發現，通往市場的路上總是熱鬧非凡，路邊的服裝店、理髮店、花店等五花八門的行業，令人目不暇給。尤其，老式的理髮店，更讓人發思古之幽情：

　　陳舊老邁的鏡子，已經磨破四角邊緣的座椅、老式剃刀、剃刀用的刷皮帶，這些老骨董伴隨老東家已經有數不清的日子；理髮店老闆的臉總是寫滿溫馨和熱情，就像理髮店角落永遠不熄火的那盆火爐，永遠熱情如火。

　　服裝店更是花樣繁多，形形色色的歐巴桑進進出出，川流不息，要不要買東西是另一回事，中不

中意也不必操心，我摸故我在。走過服裝店時，總
會看見許多女性同胞隨意在服裝上留下指紋，那是
最稀鬆平常的現象。

　一一走過這些反映人生百態的店家，我終於進
到傳統市場。傳統市場之所以迷人，就是那一份無
與倫比的熱情。這裡的店家所面對的幾乎都是一些
叫得出姓名的老主顧，不然也是似曾相識的買主。
他們對於那個人家最近買了多少肉，多少魚，多少
菜色，一概瞭若指掌。

　當然，傳統市場的環境衛生並不理想，地面總
是處處有積水的水窪，通路上也常常出現雜物亂堆
的場景。逛傳統市場時，我多少有些心理準備，因
為這裡有時也會遇上血腥畫面，那就是經過現宰雞
隻的攤位。

　也許台灣民眾對國家認證標章的可靠性還存著
一些疑慮，所以消費者買雞隻總是想到現場宰殺的

雞販，至少可以清清楚楚地看到自己選好的雞隻，
買得比較心安。

　　可是，聽說當今市場販售的豬肉、雞肉，飼養
時密集施打抗生素的風氣很盛，任誰也放心不下。
所以，家庭主婦只好自己想辦法，深入了解可以信
任的攤位，看一看哪一家的貨源比較安全可靠。我
經過那些較有味道的攤位，並不刻意加快腳步，迅
速離去。

　　我閒逛傳統市場的目的，就是要看一看這群同
樣生於斯長於斯的同胞如何為生活在打拚。我帶著
學習與觀察的心情，走進傳統市場，滿耳充斥著此
起彼落的叫賣聲，有些攤位總是人潮澎湃，有些則
略顯清淡。我發現這些老闆之間的態度與神色大有
不同：凡是滿臉笑容的老闆，他們的攤位通常都是
人滿為患。而面無表情的老闆，則是人氣清淡。

師父領進修行門

　　修行一直是我的生活重點，我今生的道場是在
「歌唱教室」。前來跟我學習歌唱的人，個性、嗜
好、家庭背景通通不一樣，天天面對各形各色的學
員，我的心量必須不斷地放大，有時還得接受重大
考驗。

　　我早年皈依陳上師，後來也依止佛光山星雲法
師。一位是密宗上師，一位是顯教師父。這並沒有
造成我在修行路上的心理衝突。

　　星雲法師的智慧語彙，很多都已結集成冊，並
以《佛光菜根譚》為名出版發行，嘉惠大眾。我每

每折服於星雲大師的智慧，因此，也時常引用大師
的話語自勉或與歌唱班學員一起分享。信手拈來，
像是：

為人服務者，總散發光熱；
利益別人者，總散播快樂；
對人友愛者，總給人歡喜；
幫助別人者，總給人溫暖。

交友之道在於「淡」，讀書之道在於「明」，
止謗之道在於「聾」，改變之道在於「悔」。

「耐煩」是一種藝術，
「有恆」是一種希望。
耐煩有恆，做事才能成就。
耐煩有恆，做人才能通達。

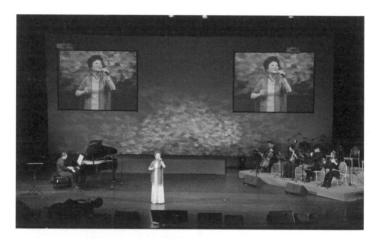

參與音樂會

1982年攝於吳惠平中醫診所內（學
習中醫時一景）

Chapter

4

♪

訓練合唱團

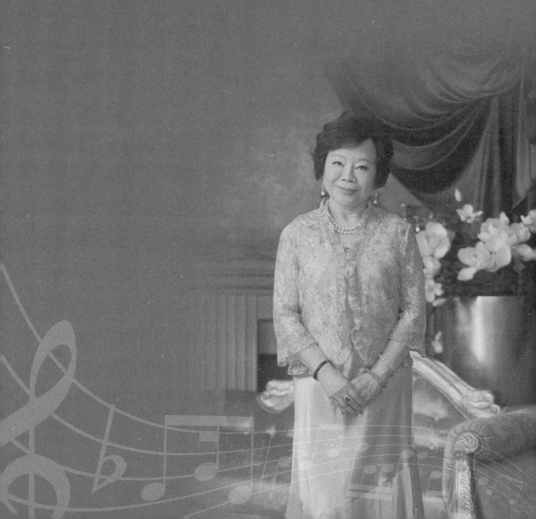

音樂是追尋生命百態的光，
建立合唱團邁向藝術公益事業。

參加合唱，人生和暢

這幾十年來，我走入民間教導歌唱，接觸到社會上各個階層的人，我教過的學生中有企業老闆、管理千位員工的高階主管、帶兵的將領、校長、老師、退休長輩，還有貴婦、名媛、一般上班族及家庭主婦等，形形色色，不一而足。這讓我的教唱生涯，充滿了挑戰性及成就感。

我教唱的學員中，最常被家人或朋友問到的問題就是：「為什麼要參加合唱團？想唱歌，去KTV唱或是在家唱唱不就好了嗎？」、「參加合唱團有什麼特別之處？」

　　說真的，合唱到底為什麼好，箇中滋味只有參加過的人才能體會。然而，每一個人體會的美妙和喜好也不盡相同。我認為，合唱可以療癒身心，而合唱團就是個快樂的大家庭，在團體中學習歌唱，還可以建立良好的公關形象及人際交流。

　　我的學員常會分享他們學習合唱的感受，有位很愛唱歌的媽媽學員曾說：「合唱比獨唱有趣多了，因為不同的聲音集合在一起，可以讓原本美妙的旋律更添色彩，合唱帶來的感動，遠超過獨唱！」

　　一位個性內向的學員，曾吐露他來學習合唱的原因：「其實我的內心是悶騷型的，很多時候在團體中想表現卻又不敢，所以藉由參加合唱團與群體互動，抒發內心激盪、澎湃、溫柔至情的感覺，找到感情的宣洩方式與寄託。」

　　也有位貴婦型的學員是因為常常需去欣賞一些

古典音樂會，被深深感動，很想與人分享，因此來學習合唱。這位學員說：「每次聽到古典音樂都會讓我起雞皮疙瘩，因為它總讓我感動得熱淚盈眶。所以我來參加合唱團，才有機會對音樂更加深入認識，而且可以把這種感動分享給同樣喜愛音樂的夥伴們。」

更有老闆級的學員說：「合唱不僅讓我減壓，我更喜歡合唱那種缺一不可、互相包容的美感。就像公司裡的每一個成員，在其崗位上都有他的特殊性，大家合作無間、群策群力，才能把工作做好。也因為參加合唱團，讓我認識各式各樣的人，在合唱團裡大家平等，我不再是老闆，要聽從指揮，所以也學習到用各種方法來激勵、體恤我的員工。學習合唱對我來說，是一舉數得的事，很棒！」

也有的學員很可愛，說他來合唱團學習唱歌，是為了滿足自己的虛榮心。他常幻想自己是個大歌

　　星，但因為現實生活並非如此，所以只好混在合唱團中，假裝自己也是位很棒的歌手！

　　更有一位七十歲的奶奶級學員，她來合唱團學唱歌的原因讓我很感動，她說：「合唱是一群人用真摯和諧的聲音，唱出一輩子的感情。」

　　所以古人會說獨樂樂不如眾樂樂，定有其道理。我相信，對於上述熱愛合唱的學員們分享的種種心情，必也能引起你的一些共鳴，或許未來你也會發現，自己在合唱裡，終將不悔。

學唱歌，也要學做人

　　我教唱時，非常注重團體的和諧，所以非常用心將各班學員組成合唱團，讓學員們有實際上台的表演機會，一方面展現他們的學習成績，一方面也可藉著歌聲活絡人際關係，將個人的關懷帶給社會上最需要的人。

　　帶一個合唱團並不是一件容易的事。每個團員都來自不同的家庭背景，想法和脾氣各有千秋。有的音樂程度很好，音準強、音域寬。也有的學員是剛學習歌唱不久的新手，可塑性高，但還有五音不全的現象，因此必須以更多的愛心、耐心，因材施

教。同時，我也要時時自我惕勵、以身作則，才能帶領成人合唱團體。

很多人參加合唱團，不只學習到歌唱技巧，也學會了與人相處的技巧，變得更加開朗與自信。隨著相處時間越來越久，合唱團的學員竟有如家人一般的親切融洽、無話不說。

只是團體中總也會有人性灰暗的一面，有些人比較自私、自利、自大，抱著奇怪的念頭進入團體，久而久之，便會發現自己無法融入合唱團的氣氛中，於是自行打退堂鼓，離開團隊。

不過，真正喜愛音樂、愛好歌唱的人，還是源源不絕地加入合唱團的行列。

絕不可把「合唱」簡單地理解為「很多人站在一起歌唱」。在合唱中，人們必須學會傾聽、配合、理解、默契，才能使整個合唱團唱出優美的合聲。參加合唱團可以訓練出許多自己想像不到的能

力，是提升自我進步非常好的管道。

● 可以培養團隊意識和合作的精神

合唱藝術講究的是整體音色的和諧及統一。各個聲部之間要均衡、協調搭配，指揮者與團員間，更要學習默契的配合及互相關注。這些都有利於培養自己能遵守紀律、協調一致，更具有團隊合作的精神及榮譽感。

● 可以培養適應能力和自制力

合唱之美就是在於音色、音量、節奏半點都不能隨意，所以最忌諱突顯個人的聲音，或是個性過於膨脹、愛表現，這些都是不可取的。演唱歌曲中的氣息、咬字及情感的表達也要統一一致，才不失為一個優質的合唱團。

　　因此，對於個性喜突出的人，如能讓他參加合唱訓練，之後一定可以學會收斂自己的個性，不再過分張揚、隨意、任性。這對於人際關係的建立來說，是非常棒的學習。

● 可以培養獨立意識和抗誘惑的能力

　　合唱的第一個要求是，每一位團員既要有整體的意識，又能有獨立聲部的觀念。團員不能一直想突顯自己，做些特別的表現，相對地，也不能因為自己是在團體中就混水摸魚，依賴大家而不好好發聲。而必須要將自己所在的聲部唱好，每一個人都是一個小小螺絲釘的概念，才能讓整個合唱團隊，唱出最優美的合聲。

● 可以磨練毅力和意志

　　合唱團員與獨唱者相較之下，絕對是比較看不

到個人的炫目光環，因此也享受不到個人的榮耀，反倒個人的榮耀與集體間的關係是「共同命運」。這種超乎一般人的毅力、涵養，才是每個人在成長過程中最需要學習的。

合唱的同時也是一種集體的審美活動，它可以教會每一位團員具有審美的觀念，用審美的態度來看待人生、包容社會，對待他人，養成寬容與慈愛的情懷。

● **可以增強音樂智能**

我們常會看到有些人的語言能力或數學能力較差，但音樂能力卻非常好。經過專家們的研究發現，「音樂智能」是一項獨立的智能，它與語言、邏輯的智能並無相關連性。

　　所以，很多家長在孩子被選入參加合唱團之
後，才發現自己孩子原來很有音樂天份。也因此有
很多人是因為歌唱得好而激勵了自己，戰勝自卑
感，重新塑造了自我的自信心，在歌唱藝能界，這
樣的例子不勝枚舉。

參加合唱的孩子就是不一樣

　　如果能讓自己的孩子從小就學習合唱，對於他們未來人際合作的培養，理解的態度，心性的養成等，可以說是最簡單又最自然的方式。

　　● 孩子透過美妙動聽的歌聲，有益於陶冶情操，幫助身心的健康成長往更正面的方向發展。

　　● 透過歌唱，孩子們可以廣泛接觸到各種樂器及音樂，增強他們對音樂的感知力和審美能力。

　　● 學習歌唱可以擴大孩子們的視野，接觸到世界上各個國家不同的文化，進一步了解到世界多國

的國情、民族文化，增加世界觀，這是在課業中學習不到的另類知識。

　●歌唱能使孩子們的思維敏捷，因為唱歌時需要用心去刻劃、塑造歌曲中的喜、怒、哀、樂。加上音樂的啟發，可以使孩子們想像力豐富，增強創造力，甚至可以練習作詞、作曲。

　●歌唱可增強孩子們的語言表達能力和說話咬字的能力。

　所以如果你也是愛唱一族，就一起加入合唱團吧！可以讓一群熱愛音樂、愛唱歌的人們，在一起排練、一起演出、一起進步、一起成長！

合唱團的攻略技巧

根據多年教導合唱團的經驗，我歸納了訓練合唱團的心得，以及必須注意的事項。這些心得可以作為有心推廣合唱團人士的重要參考，並期盼學員們都能學會如何善用這個上天所賦予的、獨一無二的人聲樂器，強化自我對於聲音變化的敏銳觀察力和掌控能力，將合唱團歌唱素質提升至更高的境界。

● 音高準確

音高準確是訓練合唱團的必要條件。一個合唱

團第一件必須注意的大事就是「音準」的問題。

　　合唱時，如果音高唱不準，時常走音，各個聲部出來的聲音就會不和諧，出現飄浮不定的怪音，就沒有合唱的和諧之美可言。

　　因此，在訓練合唱團之始，定要先從這項著手：訓練學員的音階達到一定的標準。每個團員的音階精準度與歌唱時的呼吸是否正確，關係非常密切。

　　呼吸是歌唱的基礎。歌唱時，需要運用「腹部呼吸法」。換言之，歌唱時的呼吸，是有意識的控制下所完成的呼吸，也是提供發聲所需的動力。

　　人在唱歌時，整個呼吸的過程是透過口腔和鼻子、經過咽喉唱出來的，也才會是和諧之音，別人聽了才不會難受。因此，了解呼吸機能，唱歌時該如何呼吸？什麼是所謂的腹部呼吸？一定是訓練合唱團時的重點之一。

　　此外，一個好的合唱團必須具備不依賴伴奏樂器，仍然能保持正確音準的能力，這就是無伴奏練習的重要性。當演唱無伴奏時，團員們不但要注意自己聲部的進行，也要隨時關注其他聲部音程的進行。

　　● **音色調和**

　　合唱時，同一聲部的團員音色都要相似，構成一種和諧的音色，沒有突出或特別的聲音，否則，同一個聲部不能合而為一，就變成了格格不入的表演。

　　因此，整體音色的訓練與運用，是合唱團的基本訓練，能有和諧音色的合唱團，才會有動人的演出。

　　其次，由於合唱團定有兩部合唱、三部合唱的

情形，對於安排團員們演出時所站的位置，也是非常重要的。若能夠充分掌握各部中音高、音準與音色最強的團員，站在各部關鍵性的位置，就能讓這位音準最強的團員帶領該音部的團員，不受到其他音部團員聲音的影響，而出現聲音被拉走的嚴重情況。

● 音量平衡

合唱的生命就是不同高低的幾部聲音同時鳴響，構成各種和弦，一張一縮間，給人聽覺上的美感享受。所以，若是其中一個聲部壓過其他聲部，失去了平衡，就沒有合唱的和諧之美了。

因此，音量的均勻是合唱成功的必要條件。為此，必須做到每一聲部的音量保持相當，視曲子決定音量的標準；而主聲部一般都要比伴音部的音量

來得強一些。

● 咬字清楚

「聲樂」之所以比「器樂」更容易讓人接受，就是因為有「歌詞」。所以，歌唱時必須正確的咬字，是無比重要的。

尤其在合唱時，因為是一群人一起歌唱，人數多，假使其中有少數人咬字不清不楚，唱出來的聲音，很可能蓋過其他的聲音，便會使得整個樂曲的字音變得混濁不清、含含糊糊。如此，教人如何欣賞合唱歌曲之美？所以，合唱團的指揮平日應要求每一位團員咬字要非常清楚，才不至於影響全體的演出水準。

合唱時，務必要讓聽眾們聽得清楚到底唱的是什麼內容，所以，歌詞中特別難唱或容易混淆的字

句，平時就要提出來，加強練習。

為此，平常練習時，指揮老師一定要將歌詞的內容對每一次團員做深入的解析。因為每一首歌中的每一段詞句都有其作詞者的重要涵意，深入解析之後，每位團員才能抓住哪些是具有特殊意義的關鍵字詞，演唱時也才能將歌曲的情思詮釋得更完美。

那麼，歌唱者的母音口形應該開到何種程度？歌詞中的各個字詞應使用哪個母音拉長？尾音又要如何收結？子音如何處理？哪裡是聲腔？舌頭在歌唱時扮演什麼角色？如何換氣？歌詞的意義何在？

這些問題皆與歌唱者的咬字吐音有關，都應該加以深入了解。

● 視譜能力

訓練團員們的視譜能力是非常需要的。個人或

團體音樂會演出時，能達到背譜唱歌的水準者，才能帶給聽眾一定的安定感，這也是一種說服力的展現。

不能背譜的歌唱者，表示對該首歌還不熟練。不熟練就會看譜，一旦看譜，就無心觀看指揮者的手勢，那麼，合唱的指揮就可能落入空有其名，如同虛設。整個合唱的節拍快慢既不能整齊畫一，表情更無法圓滿表達，演出的效果自然大打折扣。

背譜的好處，就是歌唱者可以明確地看著指揮者的手勢、表情，將音樂的內涵，透過個人的修養和靈性完全表現出來。

有不少合唱團並不看重這一要點，實在非常可惜，這往往是造成一個合唱團失敗的嚴重瑕疵。

● 節奏正確

節奏在音樂中是構成音樂基本的骨幹。節奏賦予音樂充滿活躍的生命力，如果唱歌時節奏不正確，會使聽的人感到拖泥帶水。

每一首合唱曲中的每一個音符、每一個記號，都是代表作曲家的思維與情感。所以，樂譜中的每一個音符、每一個字，以及所有的表情記號，都要非常注意，並適當地表現出來。

因此，必須嚴格遵守音符的長度。如果三拍唱成二拍，或該休止沒有休止，或不該休止卻休半拍，或是三連音不平均等，都會扼殺音樂的生命力。

合唱團重視的是整齊劃一，最擔心的是各自為政，各唱各的調。所以，練習時應特別注意歌詞中的「附點」、「休止符」等等。「休止符」是經過

作曲家細心推敲的，除了表示樂句的結束之外，還有音樂性的其他意義。

　　休止符有時是連結兩個樂句之間的橋梁，有時只是一個樂句中間的休止，並非表示樂句的段落。因此，必須注意休止符與前後音符的連接，不可以一看到休止符就只知道要停下來。此外，團員們也要多多練習由慢至快的音樂的節奏性，與歌詞的節奏性。

● 歌唱時的姿勢和動作

　　唱歌時，身體的姿勢與動作對聲音的產生有絕對的影響。所以，該怎麼擺姿勢，該怎麼站，確實是需要下一番功夫。

　　站著唱歌時，兩腳打開保持適當距離，但不要超過肩膀的寬度，以感覺舒服的、穩定的、放鬆的

站姿為原則。可以運用的技巧是，其中一隻腳應稍微站得比另一隻腳前面，這樣可以達到更好的平衡。也可以運用呼吸使得身體重心放在腳掌而非腳跟，膝蓋保持放鬆而非僵硬鎖死。

其次，下腹部應維持放鬆，脊椎盡可能保持直線狀態。上半身的背部盡可能地放鬆，胸腔相對高起，但不能有任何負擔或過度緊張的情形出現。

再來就是喉嚨，我們的喉嚨就像是一支管風琴的管子，因此，頭部必須與肩膀成垂直狀態，以便管子保持通暢與張開。

如果歌唱者手持樂譜，則樂譜的位置必須能看到指揮，但又不會影響頭部抬起或下垂，以避免影響音色與音質。惟有保持正確的姿勢，呼吸與發聲器官才能發揮高度合作的效能。

● 克服怯場心理

很多人只要一想到上台就開始緊張，一旦覺得緊張，表現就容易失常，所以演唱當天最應盡量保持平常練唱時的自在心情。不過有些團員會說：「我也不想緊張，但就是一想到要上台，心跳就不由自主地加快，肚子就會跟著開始痛⋯⋯。」

這時候可以先深呼吸幾次，讓心情放鬆，再告訴自己：「這是整個團隊的表演，並不是自己一個人上台」，然後把注意力集中在待會要表演的曲目內容，心中可以哼唱自己的曲目，這樣多少可以緩解緊張的情緒。要記得緊張的情緒是會影響到周遭其他人的，團隊中如果不能控制好自己的緊張情緒，很可能導致整個團隊都被影響。

許多歌唱者因為無法克服怯場的毛病，經常導致精神緊張，懷著患得患失的心情上台，終至感覺

上台是一番折磨，最後，只好放棄歌唱的嗜好。

多數的怯場是由於恐懼的結果。恐懼會使聲音變弱，失去音色和音高，如此一來，演出必然大打折扣，於是造成惡性循環，更加怯場。

怯場心理是可以慢慢克服的。最好的方法就是增強自己的歌唱實力，平時勤修苦練，將歌唱練到一定水準之上，有了十分的把握，信心十足，上了台，表現自然會令人滿意。

再來就是上台演出時，要能保持輕鬆的心情，健全的身心狀態，最重要的是演出前夕一定要好好入睡，養足精神。身心保持在輕鬆、完美的狀態，如此一來，所有的演出自然會收到意想不到的美好成果。

● 將自我的靈性融入歌聲

音樂界有句名言是這樣說的：「一首音樂要感

動別人，必須先感動自己。」所以如果唱歌時，完全沒有出現個人喜怒哀樂的心理起伏，那麼，唱出來的歌又怎能感動別人呢？所以唱歌要有感情的融入，再賦予表情的呈現及台風的掌握。

說到台風，歌唱者具有良好的台風會幫助掌握聽眾的情緒。對於歌唱者而言，每一次出場演出都是一場必須贏得觀眾好感的戰鬥。這種態勢打從一走上舞台就開始了，所面對的聽眾也許是冷漠的、被動的，甚至其中有部份也許是懷有敵意的。歌唱者都必須一一克服這些因素造成的障礙。

因此，磨鍊歌唱技巧與增強個人的藝文修養齊頭並進，是幫助個人氣質提升、增加舞台表演台風的方法。一個歌者在舞台上的一舉一動，在在都透露出他的人文素養。

至於演出時的穿著，不論男、女性歌者，服裝

都應力求簡單大方。非重要的音樂會，男性應著小禮服；具重要意義的音樂會，則以穿燕尾服為宜。

女性的服飾就比較複雜一些，因若衣著不合宜，就會失去身分，將使演出大打折扣。參與盛大音樂會的演出時，應以清雅大方的服飾為宜，切忌花俏，顏色以黑色最適當，或以沉穩色為佳，又以純色為美。

因為歌唱的重點在於以靈性之美，將歌曲的旨趣作精準的詮釋，形之於聲音、表情與靈性，而非刻意地展現在華麗的衣飾上。那樣反而會造成喧賓奪主，分散了聽眾的注意力，反倒會弄巧成拙。

時下女性國人每逢登台，大都喜歡穿旗袍，需要特別留意的是，長旗袍比短旗袍好，也不宜太窄。首飾則以簡單為宜，過度的裝扮失了畫龍點睛的效果，成了喧賓奪主的氣勢就得不償失了。

● 其他應注意的事項

一般的歌唱學習者，應該擁有保持身體健康的常識。遇上聲帶發炎或氣管發炎時，應暫時停止唱歌。有氣喘毛病者，容易呼吸急促、送氣不足，當然也得事先調整好身體再唱歌。

若發生牙齒疼痛、頭痛、扁桃腺炎等狀況時，就表示身體已有精疲力竭的情形，此時若勉強唱歌，自然不會有好的表現，因此應該先把病痛醫治好，再行練唱。

健康是歌唱者最重要的資源。許多人以為歌唱家的生活都隨意又浪漫，這是很大的誤解。一個歌者必須維持單純的日常生活，飲食有所節制，作息有規律。

換言之，要把歌唱好，必須先把身體養好、練好。練好身體，首要必須先練好呼吸。有些音樂教

授或歌唱先進會強烈地建議：想學好歌唱的人，最好先練一練氣功，像打打八段錦、靜坐等，以蓄積個人的能量。這些都是實實在在的建議。

此外，充足的睡眠也非常重要。義大利一代歌王卡羅素（Enrico Caruso）在他的傳記裡曾說，他每天必須熟睡八小時。

奧地利著名男高音理查陶柏（Richard Tauber）也表示，如果感覺喉嚨不適，無論何種表演，不論收入多寡，他都會拒絕出場。他們都把得到完全的休息，保養好自己的聲音列在第一位。

歌唱者更須留意飲食問題。大家都知道，氣管弱的人一喝冰水就會咳嗽不停。所以，有經驗的歌者在演唱會之前，一定會禁食過冷的飲食，也會多喝一些開水，溫潤喉嚨。

歌唱者也不能喝酒與抽菸，飲用過量的酒，第二天會唱不出高音；抽菸過量，聲音也會沙啞，這

些都是眾人皆知的常識。

　　因此，有心於歌唱者一定要謹記在心，避開一些人性的弱點，具有正面的價值。

　　另外，在接近演唱會的時間時，盡可能不要進食，因為在唱歌的表演中感到消化不良會更難受，若怕在演唱過程可能會有飢餓感，就少吃一點。

　　總之，為了保護聲帶以及其他的歌唱器官，除了消極地避開禁忌，平時更要積極留意攝取營養成分高的食物，如新鮮蔬果、蛋白質等，保持良好的飲食習慣，有助於歌唱表現。

蘇麗文老師畫作

蘇麗文老師畫作

Chapter

5

♪

關於學習歌唱

音樂內涵充滿養分，

你對它知多少？

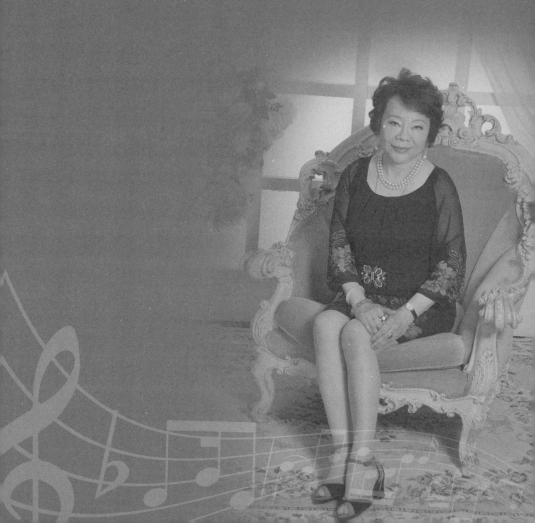

學習唱歌很難嗎？

　　從聲音可以看見一個人的精神生命是否昇華至一定的高度；從歌聲也能充分表達一個人的心靈狀態，雖然有點形而上，但是，一定可以聽得出來。

　　學習唱歌到底困不困難？其實因人而異。在這幾十年來的教學經驗中，我遇過天生音色極好之人，只需稍加提點，其歌聲便如黃鶯出谷一般悅耳。當然也有遇過五音不全之人，就需要多點耐心和愛心去教導。

　　但我相信，只要對音樂、歌唱有熱忱，無論天資是高是低，都可以在歌唱中找到生命的價值。

感動自己，感動別人

　　畫家梵谷對於繪畫是用生命在熱愛，他曾經說道：「我把生命注入在畫裡。」而我也認為：「歌唱是靈魂的抒發，要先感動自己，才能感動別人。所以唱歌者一定要把自己的心，全部投入在歌聲之中。」

　　在我教導不少社會人士學習歌唱的過程中，發現很多從未學過歌唱的學員都是可造之材，可塑性很高。只要經過細心的指點，以及不間斷的練習，其中不少人都能夠習慣於腹式呼吸，並從容地從橫膈膜運氣到發聲的共鳴部位。這樣的發聲技巧不只不會傷害聲帶，而且百唱不厭，更能樂在其中。

為什麼無法把歌唱好？

　　但很多人還是會覺得自己唱歌不好聽；或是認為：唱歌好難喔！為什麼無法把歌唱好？主要是因為，一般人在唱歌時，經常會犯以下這些毛病：

　　●有的人認為只要大聲唱就是好的，甚至不知道弱音有時比強音更能扣人心絃；

　　●有的人聲音放不出來。這種人唱歌時，歌聲似乎悶在口腔裡放不開；

　　●有的人一唱歌就很容易感到疲勞。這種人一唱歌就全身緊張，發聲方法有錯，發音太勉強，所

以唱不到幾首就感覺上氣不接下氣，口乾舌燥；

● 有的人咬字不清，聽這一類歌者唱歌時，有時聽完了一首歌，還聽不清楚到底唱的是什麼內容；

● 有的人容易走音。音的高低是音樂的三大要素之一，但是，音唱不準的歌者卻多如過江之鯽。聽這類歌者唱歌，常會讓人覺得毛骨悚然，渾身都不對勁；

● 有的人節奏含糊。這一類歌者無視於休止符，對長音符馬馬虎虎，對短音符也恍惚對待，簡直無視於樂譜中的音符與註記，我行我素，全不把樂譜放在眼裡；

● 有的歌者唱歌時面無表情。音樂是一種表現藝術，是心靈、思想、感情的總投射。可是，他們雖有一副美好的歌喉，唱起歌來卻缺乏表情，喜怒哀樂全無，像是一個毫無感情的人；

● 有的人唱不出高音。高音是非常動人的聲音，但是，許多人不下功夫練習，實在令人遺憾；

● 有的人呼吸不妥，氣不足就亂換氣，以致一首歌唱得支離破碎，全無章法；有時還因為運氣不順暢而產生發抖的聲音，讓聽者備受折磨。

以上的情況，是我三十多年來，觀察我所教唱者較常發生的一些問題。在指導他們歌唱的過程中，經過指正，有些人會調整更正，可是，也有不少人還是言者諄諄，聽者藐藐。那麼，要怎樣才能把歌唱好呢？

歌唱到底有沒有技巧？

相信很多人會有這樣的疑惑：「唱得好聽、不好聽，標準是什麼？」

每個人的生長環境和家庭背景有所不同，人格特質當然也不同，對於「美」的感覺也各不相同。聽覺也是一種主觀的感官，有些人喜歡聽古典樂，無法忍受搖滾樂；相對地，也有些人喜歡搖滾樂，聽到古典樂就只想打瞌睡。

可以肯定的是，不管是哪一種音樂，皆有其伯樂。只要用心投入地去唱，相信聽者必定能感受到歌者的那份全心全意。

怎樣才能將歌唱好

　　歌唱是一門需要相當的專業理論和專業技巧的綜合藝術。歌唱者一定要經過長時間適當的練習和思考，並吸取別人的經驗和教訓，成為自己的學習捷徑，加上不斷地演練、模擬、分析、研究、改進、創造，才能使唱出來的歌聲具有更豐富的感情和生命力。

　　這是一段永無止境的學習過程，就好像氣功修煉者，日積月累，不間斷的修煉，才能達到爐火純青的境界。這絕不是三天打魚、兩天曬網所能成就的。

　　事實上要把歌唱好，歌唱者首要必須學習的是「特殊呼吸法」。

　　如果呼吸的方法不對，可能會使歌唱者的聲帶受到傷害，甚至聲帶長繭，必須開刀矯治。所以我在教唱時，一定會提醒學員們，不能讓聲帶受傷。每個學員在練唱的過程中，我都會從頭到尾一絲不苟地引導、糾正。

　　對於初學歌唱的人，在此歸納出學歌唱者應注意的幾個技巧，從中去學習改進，定會有所助益。

唱歌就是呼吸

　　歌唱的基本功夫，必須訓練學員從最基礎的「腹式呼吸法」開始。

　　練習呼吸的時候，一定要讓每一次的呼吸吐納都達到一定的時間以上。正如義大利歌王卡羅素所說：「一位歌者是否能踏上成功之路，端看他對呼吸器官的操縱運用是否建立了強固的基礎。」

　　奧地利著名的女高音伊麗莎白舒曼（Elisabeth Schumann）也指出：「唱歌就是呼吸。」

　　歌唱家鮑姆（Kurt Baum）也說：「呼吸是嗓音的生命，呼吸是一切。」可見，呼吸對於歌唱是

多麼重要。所以學習唱歌的第一步就是好好地練習腹式呼吸。

● 什麼是腹式呼吸？

我們可以仔細觀察嬰兒的哭聲，就會發現發聲的秘訣。如果家中或鄰居家中有小嬰兒，我們可以觀察看看，只要嬰兒一哭，很遠的地方都能聽見他們那宏亮的哭聲。

我常常就好奇，嬰兒那麼小，哪來這麼大的肺活量，哭聲總是特別嘹亮又充沛。其實當你再仔細觀看嬰兒哭時的肚子（腹部），會發現他呼氣時肚子（腹部）是凹下去的，吸氣時肚子（腹部）反而是凸出的，即腹部是鼓起來的。

用這樣的呼吸方式，使得小寶寶這樣小的軀體，居然能發出如此巨大的聲響，而且似乎不知疲

倦似的。那是因為這樣的呼吸方式，就是「腹式呼吸」法。這也就是為什麼我會把練習「腹式呼吸」法，作為學習歌唱時自我練習的第一步，就是這個道理。

我們再進一步觀察嬰兒哭時，隨著哭聲大小，他的腹部、腰部隨之漲縮起落，其呈現是不同的。更精確地說，腹部和下腰部越收縮，哭聲就越大聲。

這是由於下腰部、腹部、背部的肌肉朝內收縮時，會強力地帶動橫膈膜往上提升，因而壓縮了肺部，將氣息送出。此時，強勁的氣息振動聲帶，進而發出宏亮的聲音。所以，聲音的強弱、快慢，要看下腰部、腹部、背部等部位肌肉活動的速度和力道而定。

說穿了，歌聲就是運用人體內的氣息振動聲帶，因而產生的共鳴聲音。

　　換言之，人聲的器官是由肺部，經過喉嚨的軟骨、氣管、咽頭到口腔而發出聲音的。發聲時，在喉嚨的部位可以感覺到喉頭軟骨的振動，於是聲音就經過聲帶而發出來。

　　有人說：「連呼吸都不會，怎麼會唱歌。」雖然似是一句玩笑話，但事實上一點都不假。不懂歌唱的竅門、不會唱歌的人常常犯了硬是「扯」著聲帶唱歌而不自知的毛病。

　　正確的歌唱，氣息是主動的，而聲帶是被動的。聲音的高低、大小、強弱，主要控制在氣息，而不是在聲帶或喉頭部位。精確地說，聲音的高、低、強、弱，端看聲音是經過舌頭、嘴唇、牙齒、口腔或鼻腔等不同部位的共鳴位置而定。

　　聲帶是被動的，當氣息通過之際，會振動到聲帶，這時聲帶才發出聲音來。這樣才是正確地使用聲帶。所以，聲帶的任務在歌唱時是非常單純的，

並不負擔其他有關控制聲音的任務。

因此，要把一首歌唱好，一定要熟練正確的呼吸法。而正確的呼吸法，就像嬰兒哭叫時，使用的腹式呼吸法。

●練習腹式呼吸法

練習腹式呼吸（練氣）時，雙手要自然地垂下，雙肩不可以聳起，兩腳與肩同寬，全身肌肉放輕鬆，將大自然的清氣慢慢地吸入到下丹田（位於臍下三寸處），同時使腹部和兩側微微凸起，讓它發脹起來。

接著，停頓呼吸，閉氣一、兩秒鐘，而此一過程就是氣功所謂的「止息」。然後，將體內的氣息慢慢吐出，這時將氣息從齒縫推出，會與外界的空氣摩擦出「嘶嘶」的聲音。這是練氣和發聲的妙法。

　　當練習將體內的氣息發出，與空氣摩擦所產生的聲音時，要用耳朵注意傾聽各種聲音是否平穩，不可以發抖。

　　兩眼平視正前方，眼睛鎖定一個固定目標，用意志力將聲音和氣息推往你所設定的目標，也就是共鳴腔的部位。

　　吐氣的速度越慢越有效，當氣息吐完時，腹部又會恢復到凹狀的形態。這就是練唱之前的基本功夫，與一般練氣功的人，每天練習腹式呼吸法是一樣的。

　　再來就是練習的要訣在於吐氣的時間要慢慢拉長。一般剛學歌唱的人，吐氣時間可控制在十五秒到二十秒。

　　如果勤快地練習，每天練三十分鐘左右，三個月以後，吐氣時間大約可增長到三十秒至四十秒。這對於奠定正確發聲具有無可取代的作用。

　　正確的腹式呼吸法，除了能夠幫助我們達到正確地發出聲音，對於穩定情緒和身體健康也是相當重要的方法。

　　練氣有成的人都知道「氣集丹田」是怎麼一回事。那就是藉著吸氣和吐氣，讓腹肌充分地收縮和放鬆，促使腹部更發達，日積月累，慢慢的在下丹田的位置，會出現一種緊縮又慢慢鬆開的、一層深似一層的、一陣緊一陣鬆的勁道。

　　換言之，經過一段時間的腹式呼吸之後，你會發現；當你的內氣下沉得越深時，其反作用力就越強。就像射箭一樣，把弓拉滿時，所射出的距離就越遠。能夠練到這樣，就掌握了正確的發聲法。

● 氣息和歌唱具有密切的關聯

　　一個歌唱者如何保持氣息的穩定和順暢，是一件很不容易的事情。

　　曾經上台演唱過的人，都一定體驗過演唱前的緊張氣氛，有些人甚至覺得自己的心臟快速跳動到難以掌握的地步，幾乎要迸出來似的。

　　所以，對有心學好歌唱的人，我非常鼓勵一定要練氣功，可以向練氣功有成的老師或朋友人請益「禪定」的功夫，這絕對有助於提升歌唱的基礎。

　　進行練習腹式呼吸時，吸、吐第一口氣之際，精神要集中在氣的反應和經穴的走向。換言之，當你確定吸入的氣已進入下丹田時，試著再將氣由下丹田往下推，讓這一股氣經過玉門穴、關元穴、中極穴、曲骨穴、會陰穴。

　　此時，必然會發現氣的走向和箇中奧秘。當然，這些奇妙的感覺必須經過一段時間苦練之後，才能體會得到，那是一股熱流在經絡上流動的感覺（氣感）。

在歌唱時，吸氣過量或吸氣太少都不好。吸氣過量時會迫使肌肉緊張，缺少彈性；吸氣太少也會緊張，形成力度不夠。胸部和腹部使用力量過大，容易造成肌肉僵硬，也會在歌唱時失去肌肉的彈性。

矯正的方法就是保持正確的歌唱姿勢和自然舒暢的呼吸狀態。自然舒暢的呼吸狀態指的是「用多吸多，用少吸少」。譬如，每一句歌詞為兩小節八拍，可當作每一拍為一秒鐘，八拍共計八秒鐘，試著用不同的速度練習。

時常模擬演練，掌握氣息的長短，養成「用多少吸多少」的習慣，不斷地練習，就會熟能生巧，運用之妙，存乎一心，歌唱必定會有長足的進步。

呼吸時腹部收縮得太快及氣息不均勻，也是初學者容易犯的毛病。

正確的呼吸方法，是力求精進的歌唱者每天必

要的訓練功課。正確的呼氣法用在歌唱時，是自然平穩和緩慢的。

如果腹部收得太快，氣息一下子吐完了，就無法把一句歌詞完整地唱完。這時就會出現運用胸部的力量硬擠出聲音的狀況，當然，這種聲音很難入耳，演唱者和聽眾都會感覺很不舒服。

矯正方法是要「慢吸慢吐」，每次的吸和呼都必須控制在十五秒以上。氣的流動要保持均勻不顫抖，用意志力控制氣息的穩定。然後再練習「快吸慢吐」，盡量把握每次的練習保持一致。

歌唱時，呼出的氣息不平均、時長時短、聲音不穩定、無法一氣呵成，都是歌唱者的障礙。

矯正的方法為集中注意力去控制氣息，可用長音發出「嘶」的聲音，用心仔細的聽這「嘶」的聲音，同時注意發聲點和用力點，要控制均勻，不要斷斷續續、忽大忽小，保持穩定的聲音。這種練習

法的技術，相當有效果。

　　總之，只要你仔細研究呼吸，體會呼吸時身體所發生的變化，就容易掌握氣息的運用，進而使得歌唱技巧達到最高境界。

尋找共鳴腔

　　發聲方式不正確的話，會傷害到聲帶，所以唱歌時，氣息必須先運到正確的共鳴部位，然後利用吐氣時發出聲音來，這才是正確的發聲法。而且如果方法正確，一點都不會累；絕對不是用喉嚨在唱歌。

　　人體是一個渾然天成的大音箱，具有完美的「高、中、低」音的音響結構。體型無論大或小，都能發出天生所具備的音響效果。

　　因此，歌唱的發聲法必須通過意志力的控制，使腹部和腰部的肌肉起收縮作用，使橫膈膜向上移動，造成肺部氣壓上升，經過氣管到喉嚨，衝開已

經閉合的聲門（即聲帶開合之處），帶動聲音的振動。所產生的素音通過共鳴腔體（如腹腔、胸腔、口腔、咽腔、喉腔、鼻腔、頭腔等），於是產生共振作用，進而產生優美的聲音。

一切音響都是物體振動的結果。當空氣受到物體振動時，會產生振動的次數疏密、頻率不同的音波。物體振動產生的音波遇到一個適合它的振動頻率的空間時，就會產生共振作用。

於是，在此情況之下，發出比原來音波更洪亮的聲音，這就是所謂的「共鳴」。

人體的共鳴腔體可以大略分成五個共鳴區，亦即腹腔、胸腔、口腔（包括咽腔和喉腔）、鼻腔、頭腔，無論音程的高低，都必須要有這五個共鳴區的共鳴，所產生的聲音才是理想的。

有了五個共鳴區的共鳴，所產生的聲音是寬闊的、廣大的、圓潤的，是圓管狀的音柱，就像小皮

球，不管滾向何方，都是圓滾滾的，所以，聽起來就顯得非常圓潤完美。

以練習鼻腔共鳴為例，「鼻腔」是專管較高的頭腔發聲的主要器官，也是比較難練習和運用的器官。不但初學者感到頭痛，就算學習多年，對於歌唱很有經驗的人，也不容易運用自如。

但是一旦練到駕輕就熟，聲音自然會圓潤有力、明亮動人，可以穩定地掌握歌唱的最高技巧。

練習鼻腔共鳴和頭腔共鳴，平時可多用中文注音符號「ㄇ」、「ㄋ」來練習，閉口將發聲點擺在「鼻子後面和眉毛的附近與前額底下」，輕輕地哼唱。這時要注意體會它共鳴的位置，是否有輕微震動。如果有些輕微震動，就表示成功了；如果沒有，表示尚未得法。

按照這樣的方式多多練習、研究，對於鼻腔共鳴有相當大的幫助。

本章有關發聲圖片摘自孫清吉教授著《自然的歌唱法》。

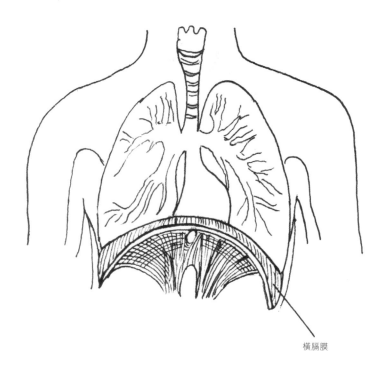

橫膈膜

橫膈膜

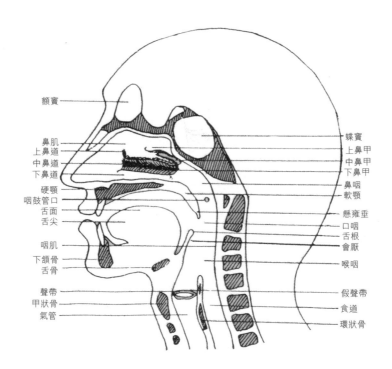

額竇

鼻肌
上鼻道
中鼻道
下鼻道

硬顎
咽鼓管口
舌面
舌尖

咽肌
下頷骨
舌骨

聲帶
甲狀骨
氣管

蝶竇
上鼻甲
中鼻甲
下鼻甲

鼻咽
軟顎

懸雍垂
口咽
舌根
會厭

喉咽

假聲帶
食道
環狀骨

頭頸前方發聲器官縱切圖

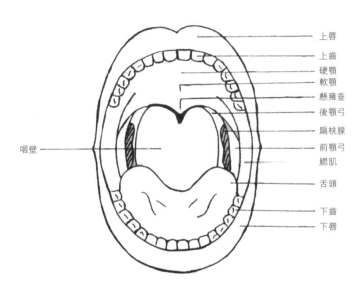

上唇
上齒
硬顎
軟顎
懸雍垂
後顎弓
扁桃腺
前顎弓
腮肌
舌頭
下齒
下唇

咽壁

口腔外觀

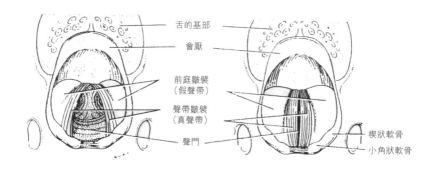

舌的基部
會厭
前庭皺襞
（假聲帶）
聲帶皺襞
（真聲帶）
聲門
楔狀軟骨
小角狀軟骨

聲帶俯視觀。在左圖，真聲帶被鬆弛，會厭被打開。在右圖，真聲帶被拉緊，會厭被關閉。

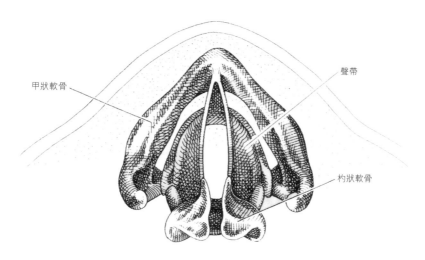

甲狀軟骨
聲帶
杓狀軟骨

甲狀軟骨、杓狀軟骨及聲帶

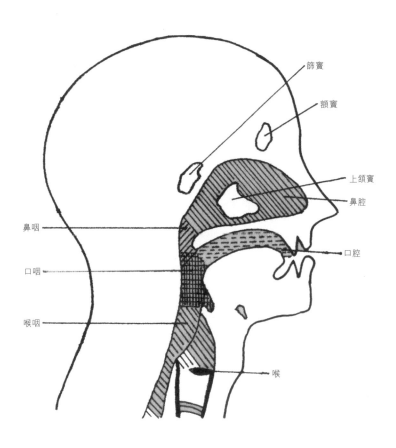

篩竇

額竇

上頜竇

鼻腔

鼻咽

口咽

喉咽

口腔

喉

共鳴腔簡圖

唱歌時拍子要準確

　　節奏有「音樂的骨架」之稱。音樂前輩畢羅
（H. V. Bulow）指出：「學習音樂的人，要先從節
奏開始。」所謂節奏，簡單來說就是強音、弱音、
長音、短音反覆交錯地出現。

　　唱歌時一定要合乎節拍，才能正確掌握歌曲的
節奏感，抓準了拍子，唱出的聲音才可能飽滿確
實。就好像書法的撇捺，一定要慢慢地送到底，才
會顯出書寫字體的勁道圓滿，否則就會出現筆鋒分
叉或混成一團的輕率敗筆。

口形及咬字極為重要

其次，歌唱時口形及咬字極為重要。

歌聲的傳達，讓聽者容易聽得懂詞意，「口形和咬字」是不可或缺的條件。說話時要求字正腔圓、口齒清晰、抑揚頓挫、段落分明，唱歌亦然。

歌唱的發聲，與「口形和咬字」的關係極為密切。如果你的口形不確實，咬字不清晰，那就無法將所唱的詞意正確傳達出來，甚至會讓聽者有不愉悅的感覺。

英國大文豪莎士比亞曾經說過：「好的言談，已經奠定好歌唱的一半。」

　　的確，這也是愛好歌唱者珍貴的座右銘。說話或發聲時，口形不能太大，也不能太小，太大或太小都會影響聲音的準確度。

　　所以，練習說話或發聲的時候，必須適度地將每個字的口形、咬字、發音、發聲的確實性，一一加以研究分析，不斷演練，久而久之，就能達到字正腔圓、圓潤清晰的境界。

了解歌詞

　　認譜（視譜）能力也是歌唱者的基本訓練項目之一，至少要訓練到自己會讀簡譜。此外，歌唱者也必須深入了解一首歌的歌詞與旋律。

　　首先，在學習任何一首歌曲之前，都必須先了解歌詞的意思。對於歌詞的詞意表達與豐富感情，都要先去分析重要的字句是在哪裡，也就是說，對於「歌詞」要妥善處理和安排，要將歌詞的情節與畫面想像成一部電影或一幅畫作。

　　一首歌之中簡短的好詞，就像一部好電影或是一幅名畫，具備豐富情節與感人的情節；歌詞本身

也具有強大的擴張力和多元的塑造性。這些在在需要初學者細心玩味。

歌唱藝術是無止境的學問。所以，平常也要多多涉獵文學與藝術，對於詮釋歌詞的意境會有很大幫助。

其次，要唱好一首歌，還要把這首歌的旋律了解清楚。旋律是一些悅耳的單音連續進行著，這是音樂要素中最為神秘且難以捉摸的部份。

每一首歌都有它獨一無二的旋律，這是無法取代的，就像一篇好的文章，有它獨特的起、承、轉、合。

旋律的原始創作動機、節奏、拍子和速度，都必須加以研究，弄得清清楚楚，最後，再把這首歌的旋律唱熟。

當你練習哼唱時，可以慢慢地試著將歌詞帶入。然後，用心將這些元素作完美的組合，亦即將

歌詞、旋律和你的心靈融成一體，這樣就能唱出那
首歌的神韻。

　　所以，要唱出一首好歌，需要老老實實地不斷
練習，將歌詞完全消化，將旋律唱得滾瓜爛熟，演
唱時再把歡喜心融入，那麼，不凡的歌喉與迷人的
丰采，就可以期待了。

妥適的「表現」：
多聽、多想、多唱

　　歌唱的「表現」，是指對歌曲的詮釋。歌唱的時候，要讓聲音和表情完全融入歌曲的意涵，這包括精準地掌握聲音的強弱、快慢、消沉、哀傷、激動、活潑、沉靜、莊嚴、雄壯等等因素，也就是充分反映歌曲的喜、怒、哀、樂。

　　學習唱歌的過程，聆聽名歌唱家的作品也是必要的功課。譬如說鄧麗君小姐的《小城故事》，由於她充分掌握了共鳴腔，所以歌聲甜美，獲得愛樂者的青睞。初學者想要模仿名家的歌唱方法，無可

厚非，但是由於現今的「歌星」太多，所以想選擇
正確的模仿對象，最好還是請教老師，才不至於被
誤導。

　　另外，學唱歌還必須多聽、多想、多唱。

　　● **多聽**：選擇美好的歌聲常常聆聽，慢慢地訓
練出鑑別歌聲的能力，很容易就能分辨出來聲音的
好壞，區別出美妙和平庸的歌者。

　　● **多想**：一面唱，一面想著那首歌的曲和詞的
契合處，以及那首歌的精神所在，這樣才能提升演
唱時的水準。

　　● **多唱**：平時多用心練唱，就可以熟能生巧。
上了舞台自然能得心應手，展現應有的實力，讓聽
眾陶醉、引起聽眾的共鳴，獲得如雷掌聲。

臨場的錘鍊

　　學習歌唱者要多多磨練上台演唱的經驗，以增加以歌會友的體驗。歌唱的藝術應具備兩個條件：

● 歌唱技巧。
● 歌曲詮釋。

　　如果歌者只一味注重聲音的技巧，但其表情及肢體語言表現卻很生澀，最多只能稱為「唱匠」而已。

　　歌者要多多歷練，才能使歌唱更富有生命力，

進而提升其境界。所以，從實際的歌唱演出之中，磨練歌唱技巧與強化歌曲詮釋能力，是歌者絕對需要的訓練。

　　一般人一聽到要上台表演，心情都難免七上八下，這是需要心理建設的。首先，不要把上台表演看作一件很困難的事，也不要不把它當作一回事。

　　重要的是，必須練習到「我的心可以控制我的行為」，那就是不卑不亢，也就是把心和麥克風視為一體，用「心」在唱歌，而麥克風只是用來傳達聲音的工具而已。

用「愛」唱歌

　　沒有愛，唱出來的歌聲不會有韻味，彷彿失去靈魂的軀殼。

　　要擁有美好的歌聲，除了必須長期不斷的練習，並找到一位音樂「明師」，體悟這位明師給你的指點外，還要帶著熾熱的愛心歌唱。

　　我們總是說音樂可以淨化人心，那是因為傑出的歌者將感情投入在音流裡，因而牽動聽眾的靈魂，隨之喜怒哀樂，渲洩了情緒，也撫平了受創的心靈，提升了心靈的質感。所以唱歌時感情的投入，是讓歌聲感動人心的最大原因。

　　真正的愛沒有界線，出自內心的善念就是愛。

　　愛是善良、和諧、包容。歌曲是禮讚生命的最
美旋律，用真愛歌唱，可以打破牢籠與藩籬。愛是
不滅的明燈，永遠照亮人心，溫暖世情。

CHAPTER 5
　關於學習歌唱

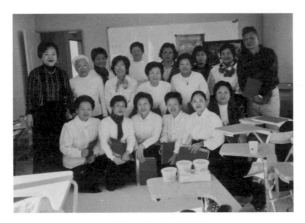

社會大學銀髮族快樂歌唱班團照，2009年

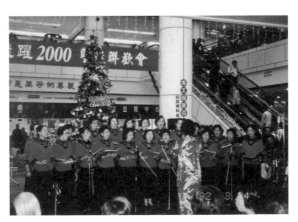

萬芳醫院訪演，2000年

Chapter

6

♪

學習歌唱的優點

音樂是表達感情最直接的藝術，

歌唱尤其如此。

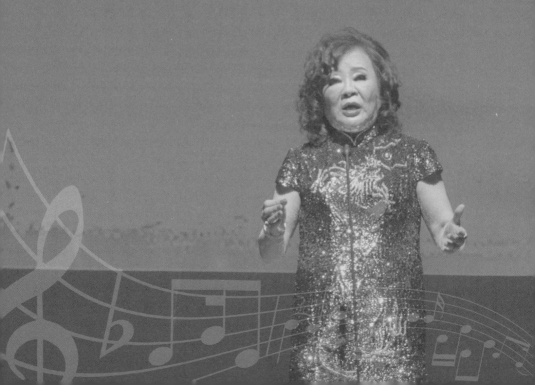

歌唱的價值與優點

　　歌唱是語言和音樂結合後表達思想、感情的一種藝術形式，數說唱歌的好處，真的多如繁星。

　　歌唱可以提高我們的文化藝術素質和修養，使人感情豐富，心緒平和；還能感受歌曲、理解歌詞，學唱國內外優秀的歌曲，增長見聞，開拓眼界。美好的歌曲，可以和諧、淨化人的心靈，啟迪人的心智。

　　歌曲更可以成為人們互相溝通的橋樑，使生活更加豐富多彩。歌聲是我們幸福快樂的源泉，歌聲是我們健康長壽的法寶。

　　聲音最有魅力的部分是「傳遞」，可以傳遞生活化的語言，成為一種能量，就如我們聽到各國不同的歌曲時，即使不懂歌詞的涵義，也能因樂曲本身的旋律，而受到感動及認同。

　　很多人一定有這樣的經驗：一杯熱茶或咖啡，一曲音樂，便可開始一陣遐想。隨著音樂無比閒適，無比燦爛，這就是音樂。

　　有人說：「樂隨心動。」有什麼樣的心情就會聽什麼樣的音樂，或憂鬱、或安靜、或歡愉……。只要懂得善用歌曲音樂，它便會無時無刻給我們帶來精神的慰藉、修養的提升。

　　科學家及醫學專家們也證明，人們在唱歌時，大腦中會釋放出一種名為「催產素」的荷爾蒙。此種荷爾蒙可以喚起滿足的心情，減少焦慮，增加平靜的安全感。

　　媽媽在給寶寶餵奶時，大腦裡就是釋放出這種

荷爾蒙,戀人含情脈脈地相互凝視時,他們的大腦中也都會釋放出這種荷爾蒙,這種荷爾蒙能增進人們之間的感情。

因此心理學家也將大聲歌唱做為一種特殊的心理療法,大聲歌唱對強迫症、抑鬱症的治療都有好處。

我在教唱生涯中看到團員們陶醉在歌聲裡的那種快意,感受最深。曾經有一位學員過去一直受到憂鬱症的困擾,可是自他來跟我學習唱歌後,病情得到了很大的改善。

後來這位學員才很坦白地告訴我,因為他任職軍中,負責財務的管理,工作壓力非常大,經常患得患失,最嚴重的時候,甚至鑽牛角尖,想過解脫算了。

後來去看了醫生,才知自己是患了憂鬱症,但整天與藥物為伍的日子,讓他還是鬱鬱寡歡。後來

在因緣際會之下，跟我學習了歌唱，三年的時間讓他的憂鬱症竟不藥而癒。

這就是唱歌能讓人抒發情感、情緒釋放的最好寫照。一首歌曲在適當的時候播放、傳唱，不論快樂的、悲傷的、激烈的、鼓勵的，絕對會有意想不到的驚喜。

科學家及醫學專家們，也把常常歌唱可以帶給人們的好處，歸類成了以下幾點：

● 唱歌是一項有節奏的體內按摩

唱歌是有節奏的體內按摩，唱歌能衝開人體橫膈膜，這種內部的迴圈按摩，是任何一項運動都代替不了的。

唱偏低音的歌曲，可以使血壓安定；唱快節奏的歌曲可以使你身心愉悅；而唱拉長音的歌曲可以

消除壓力，對身心健康有利。大聲歌唱還可以對強迫症、抑鬱症的治療都有輔助作用。

● 唱歌能增強人體的免疫功能

美國加州大學研究發現，唱詩班的成員在每次排練後，他們體內一種名為IgA的免疫球蛋白含量增加了150%，而在一次公開演出後，這種免疫球蛋白更是增加了240%。

羅伯特貝克教授對唱歌的作用進行了長期研究，他表示：「壓力會影響人體的免疫系統。而如果你對自己做的事情感覺很好，免疫系統就會得到增強。」

即使那些從來沒有經過聲樂訓練的老人，也能通過唱歌得到實際的益處：堅持唱歌的老人去醫院看病和吃藥的次數更少，也更不容易摔倒。

● 唱歌能訓練神經通路

無論老人、年輕的學生，還是無家可歸的人，在唱歌後的情緒都會變好。此外，患有肺氣腫的病人在接受唱歌訓練後，呼吸也有所改善。業餘唱歌愛好者的個人儀態也更好。

● 唱歌能釋放荷爾蒙，增進感情

研究人員證明，人們在唱歌時，大腦中會釋放出一種名為催產素的荷爾蒙。剛生下孩子的媽媽在給寶寶餵奶時，大腦裡也會釋放出這種荷爾蒙，戀人含情脈脈地相互凝視時，他們的大腦中也都會釋放出這種荷爾蒙，這種荷爾蒙能增進人們之間的感情。

● 唱歌能健康減肥

唱歌是一項全身運動，可以用到全身肌肉，達

到減肥的功效。體重六十公斤的人，唱歌時熱能消耗率為一分鐘二點零千卡，唱兩小時可消耗兩百四十千卡（與氣息深淺相關）。唱一首歌如跑一百公尺，這對於想減肥，但又不喜歡運動的人來說，實在是一大喜訊。

● 唱歌能增強呼吸功能

唱歌與練聲均能擴大肺活量，提高呼吸功能。據統計，一般成年男性的肺活量是三千五百毫升左右，成年女性的肺活量是兩千五百毫升左右，而歌唱家的肺活量通常在四千毫升左右。所以唱歌是一種提高呼吸功能的好辦法。

● 唱歌能起到抗衰老的功效

唱歌能夠釋放有助於靜心的荷爾蒙，身心投入演唱可以活動到許多平時很難活動到的臉部組織，

可以抗衰老、維護皮膚彈性、防止皮膚老化及改善
更年期。把歌唱當成生活中最愉快、最舒心的事
情，歌唱就能使你身心愉悅、煥發青春。

● 大聲歌唱可以改變一個人的心境和精神面貌

心理學家認為大聲歌唱對強迫症、抑鬱症的治
療都有好處。因此大聲歌唱是一種特殊的心理療法。

● 歌唱有助於情感的通暢，讓你忘卻煩惱、舒緩情緒

在全身心投入唱歌之時，可使你忘卻煩惱，心
理達到相對平衡，還可調節情緒，把疲勞唱走。情
志調養是很難的，建議大家要多唱歌。傷心、憤怒
會使人體產生很多危害健康的物質，而唱歌恰恰能
將這些物質排除，在歌唱的過程中，人的情緒也
就慢慢地緩和了。當你傷心或憤怒時，最好放聲

高歌。

● 唱歌對胃潰瘍的治療能起到輔助作用

如果一個人憂愁沮喪，這些負面情緒會引起人體胃酸分泌過多，胃黏膜長期被胃酸浸泡，就會形成潰瘍。而一旦人保持愉快的心情，胃酸分泌正常，胃部的潰瘍面就會慢慢癒合，使胃功能恢復。

● 緩解便秘

唱歌時利用腹式呼吸法鍛鍊腹肌，亦可刺激大腸的蠕動，如果你有慢性便秘，不妨多唱歌。

歌唱使你身心愉悅，唱歌使你青春。好歌唱不停，唱出好心情。把大聲歌唱當成生活中最愉快、最舒心的事情吧！

學習歌唱的優點

蘇麗文老師畫作

蘇麗文老師畫作

APPENDiX

附錄

天籟之聲的樂活歷程

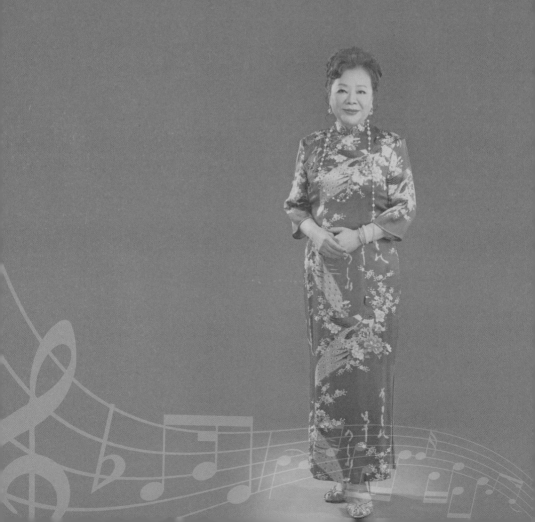

傾情演繹眾望所歸，

一生貢獻一生燦爛

——音樂紀

1972年： 前往香港，在清華學院求學，認識清華
　　　　學院音樂系主任周書紳教授，接受周教
　　　　授建議，往聲樂方面發展。追隨香港名
　　　　聲樂家江樺女士練習聲樂。

1973年： 於香港參加慈善演唱會。

1974年： 應香港電台之邀參加義演。

1975年： 於香港多次應電台之邀參加集會義演。

1976年： 清華學院音樂系，同時進修工商管埋相
　　　　關課程。

　　　　十一月十五日清華學院校慶紀念會上，
　　　　任女高音獨唱。於香港，參加浸信會學
　　　　院演唱會。

1977年： 於香港藝術中心舉行演唱會。

　　　　於香港大會堂舉行演唱會。

　　　　五月間，從香港返回台灣探親。

　　　　六月一日在台南家專，舉行獨唱會。

六月二十五日，於高雄市立社教館舉行
兩場音樂會。

1978年：　於美國紐約中國城舉行演唱會。

1979年：　應邀參加美國夏威夷海外華僑舉辦的演
唱會。

七月二日，以《中國婦女周刊》記者的
身分，參加傷殘育樂記者會。

十二月十四日，於台北市實踐堂舉行中
國藝術歌曲個人獨唱會。

於台北市國父紀念館，參加紀念先總統
蔣公誕辰演唱會。

1980年：　於立法院，參加中日親善交流演唱會。

於台北市，參加獅子會舉辦的教師表揚
大會演唱會。

應馬來西亞藝術學院之邀，舉辦獨唱會。

1981年：　應邀參加東京華僑舉辦的演唱會。

　　應邀參加國際詩人大會演唱。

1982年： 於新竹師專體育館舉行獨唱會。

1983年： 分別於台北國父紀念館、高雄中正文化
　　　　中心、彰化文化中心舉行演唱會。

1984年： 大女兒賀喬出世。義演、合唱、鋼琴教授。

1987年： 次女玉明出世。家庭、子女、義演、教
　　　　授鋼琴、指揮合唱等。

1988年： 於功學社音樂廳舉辦慈善演唱會。

1989年： 於美國加州中部，參加亞洲婦女年會的
　　　　慈善會議演唱會。

1990年： 於美國加州洛杉磯西來寺，舉辦慈善獨
　　　　唱會。

　　　　於C.S.U.F.校園，參加外籍學生音樂會獨
　　　　唱。

1991年： 於美國舊金山，參加中國城華人集會慈
　　　　善演唱。

1992年：　於美國洛杉磯，參加國際佛光會第一屆
　　　　　代表大會義演。

　　　　　於美國大華府區，應邀參加華校年會節
　　　　　慶集會義演。

1993年：　於美國大華府區B.B.C.高中大禮堂，舉行
　　　　　師生聯合音樂會。（帶領維華中文學校
　　　　　成人與兒童合唱團聯合演出。）

1994年：　於台北市江西會館，舉辦師生聯合音樂
　　　　　會。

1995年：　於台北市立社會教育館，舉辦師生聯合
　　　　　音樂會。

1996年：　於台北市大湖國家公園，參加淨化人心
　　　　　園遊會義演。

　　　　　於台北市中正紀念堂廣場，參加中華慈
　　　　　光愛心會園遊會義演。

　　　　　於台北市中正高中，為玄奘大學籌備會

義演。

於台北國家演奏廳，舉辦獨唱會。

1997年： 於台北市大直濱江公園，為玄奘大學籌
備會義演。

於台北市知新廣場，舉辦師生聯合音樂
會。

於新店市公所，舉辦師生聯合音樂會。

1998年： 於國際佛光會台北道場，舉辦《音樂饗
宴》。

於台北市大直濱江公園，為玄奘大學籌
備會義演。

於台北市文山區第二行政大樓活動中
心，舉辦《馨秋知音聯合音樂會》。

1999年： 於彰化金豐佛苑文教基金會，舉辦《春
之頌聯合音樂會》。

於台北長青樓活動中心，舉辦《母親節

感恩音樂會》。於台北市，舉辦《天籟
之音聯合藝術饗宴》系列（由新店市公
所、台北市文山區公所、大安區公所分
別主辦）。

於澎湖縣立文化中心，舉辦《天籟之音
獨唱會》。

2000年：發行個人演唱的《中國藝術精選歌曲》
CD。

於國立中正紀念堂國家演奏廳，舉行
《藝術人生》獨唱會。

於台北市民生社區中心集會堂，舉辦
《藝術人生音樂會》。

2001年：於新店新馬公友誼公園，舉行慈善義演
聯合藝術音樂會。

於彰化縣員林佛光山講堂活動中心（藝
術人生世紀生春音樂會一）。

於國立台灣藝術教育館演藝廳（藝術人
生世紀生春音樂會二）。

於日本東京都華僑中學，受邀參演慶雙
十國慶音樂會。

2002年： 於台北市大安區行政大樓集會堂（善緣
好運藝術人生音樂會一）。

於台北市文山區行政大樓活動中心（善
緣好運藝術人生音樂會二）。

寧波市台資企業協會邀請訪演。

2003年： 馬來西亞柔佛州新山寬柔華僑中學，受
邀訪演。

2004年： 訪倫敦、巴黎僑界、駐外代表及旅遊。

2005年： 遊日、訪友，參加社團公益活動。

2006年： 遊泰名勝，參加社團公益活動。

2007年： 遊韓、訪友，參加社團公益活動。

2008年： 遊港、訪友，參加社團公益活動。

2009年：　《藝術世界‧歌唱人生》出版。

2010年：　《藝術世界‧歌唱人生》再版，《中國
　　　　　藝術精選歌曲》CD再版。

2011年：　再訪巴黎會長女賀喬兼旅遊。受邀駐法
　　　　　代表處談歌唱話音樂。

2012年：　聯合國際藝術音樂有限公司成立。

2013年：　聯合藝術合唱團成立。
　　　　　五月二十一日《藝術世界‧歌唱人生》
　　　　　音樂會於台北國父紀念館大會廳。

2016年：　五月十九日《經典雅韻》音樂會於台北
　　　　　中山堂中正廳。

2018年：　八月十三日《如詩如歌》女兒曹賀喬獨
　　　　　唱會於台北中正紀念堂國家演奏廳。

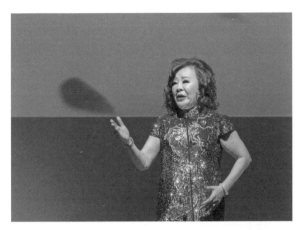

《經典雅韻》音樂會，2016年於台北中正堂中山廳

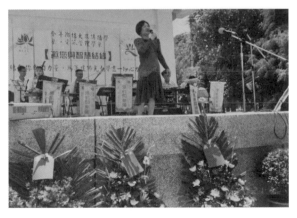

參與社會慈善活動義演

人生顧問324

用生命歌唱——留美聲樂家蘇麗文淬鍊46年的音樂美學

作　　者——蘇麗文
主　　編——林菁菁、林潔欣
編　　輯——黃凱怡
美術設計——李宜芝
企　　劃——葉蘭芳

發 行 人——趙政岷
出 版 者——時報文化出版企業股份有限公司
　　　　　10803台北市和平西路3段240號3樓
　　　　　發行專線—（02）2306-6842
　　　　　讀者服務專線— 0800-231-705（02）2304-7103
　　　　　讀者服務傳真—（02）2304-6858
　　　　　郵撥— 19344724時報文化出版公司
　　　　　信箱— 台北郵政79～99信箱
時報悅讀網——http://www.readingtimes.com.tw
法律顧問——理律法律事務所 陳長文律師、李念祖律師
印　　刷——盈昌印刷有限公司
初版一刷——2018年9月28日
定　　價——新台幣300元

時報文化出版公司成立於一九七五年，
並於一九九九年股票上櫃公開發行，於二〇〇八年脫離中時集團非屬旺中，
以「尊重智慧與創意的文化事業」為信念。

用生命歌唱：留美聲樂家蘇麗文淬鍊46年的音樂美學 / 蘇麗文著. --
初版. -- 臺北市：時報文化, 2018.09
　　面；　公分

ISBN 978-957-13-7528-1(平裝)

1.蘇麗文　2.音樂家　3.臺灣傳記

910.9933　　　　　　　　　　　　　　107014414

ISBN：978-957-13-7528-1
Printed in Taiwan